刘新祥 李中扬 毛舒 著

视觉导识设计
与材料工艺

化学工业出版社
·北京·

本书从现代社会对城市视觉导识设计的需求入手，内容不仅涵盖VI（视觉识别系统）视觉导识设计的信息传达，同时还具有立体空间的现实表现，具体为：视觉导识设计的概念简述、导识要素、设计符号、导识空间、类别设计、材料分类、技术应用、典型案例、工艺细节、工艺分析、制作规范，融知识性、前瞻性、功能性和服务性于一体。

本书适用于高等院校环境艺术设计、展示设计、视觉传达等设计类专业，也可供广大视觉导识设计人员和相关技术人员参考使用。

图书在版编目（CIP）数据

视觉导识设计与材料工艺/刘新祥，李中扬，毛舒著.
北京：化学工业出版社，2017.9
ISBN 978-7-122-30092-8

Ⅰ.①视… Ⅱ.①刘…②李…③毛… Ⅲ.①艺术-设计-研究 Ⅳ.①J06

中国版本图书馆CIP数据核字（2017）第158095号

责任编辑：李彦玲　　　　　　　　文字编辑：张　阳
责任校对：边　涛　　　　　　　　装帧设计：刘丽华

出版发行：化学工业出版社（北京市东城区青年湖南街13号　邮政编码100011）
印　　装：北京瑞禾彩色印刷有限公司
787mm×1092mm　1/16　印张9　字数241千字　2017年9月北京第1版第1次印刷

购书咨询：010-64518888（传真：010-64519686）　　售后服务：010-64518899
网　　址：http://www.cip.com.cn
凡购买本书，如有缺损质量问题，本社销售中心负责调换。

定　　价：49.80元　　　　　　　　　　　　　　　　　　　　版权所有　违者必究

前言

众所周知，现代社会信息高度发达，视觉导识成为信息和接受者的媒介，它以一定的特有的形式将不同的视觉信息传达给受众。随着人类社会的发展，城市必然成为各种视觉信息集中交汇的场所，而城市视觉导识可直接向在城市中生活的人们提供生活、工作、娱乐等信息，或充当传播视觉信息的媒介。视觉导识不是装饰，首先它是功能性的，是服务于环境、交通安全、人际关系的，市民出门、企业办公、部门协作、人际交往也都不可或缺。所有的公共视觉环境都需要有合理科学、明确简洁、美观实用的视觉导识系统，这是一个现代化城市管理水平的体现和人性化、人本主义的具体表达。

本书将重点放在了视觉导识设计理念和方法上，同时也深度关注材料与工艺应用问题，这为读者提供了一个实践活动的范本。视觉导识设计及材料工艺问题直接关系到这个系统的实施，通过材料与工艺这个制作细节来体现和满足不同目标人群的需求。视觉导识系统的材料与工艺属于二维设计与三维设计范畴，然而视觉导识系统最终是作用于空间环境，又与特定的空间环境有着密切的关系，对受众而言，视觉导识系统首先要具有很强的功能性，从制作方式来看，视觉导识系统的实施涉及诸多材料与工艺技术，这些都使视觉导识系统与一般的设计区别开来，而成为一个独立的设计门类，进而对设计者提出了更高的要求。

社会的进步，科学技术的高速发展，人与自然、人与环境、人与人心灵的交流提升到了一个更高的层面。"视觉导识"完全超出了原有的内涵范畴，社会对人的认识及对科学技术的应用重新定义了这门服务于人与社会的学科，这也正是推动今天我同李中扬教授编著《视觉导识设计与材料工艺》一书的原动力，同时也非常高兴能有毛舒老师这样的新生力量加入编著工作。

我要感谢这么多年来老师、同学、同道对这一学科的支持，他们有的从跨学科高度为我构建学科框架，有的用自己教学或社会项目案例来提供专业分解，有的为我们完成了大量项目实践样板，我谢谢你们！

视觉导识设计与材料工艺方面的问题需要用科学、系统的实践为强有力

的支撑，它依赖于一系列前沿工程工艺方法及多种材料运用，同时各种先进的工程机械辅助和精密加工手段也是项目成功的保证，这些都需要有一个专业的后备支持。在这里我要特别感谢江门宏丰电子科技有限公司张朝勋董事长，在很长时间里他为我们的研究及学生的实践学习和具体项目建设给予了多方面的支持和帮助，使我们真正做到了校企合作，工学结合，学以致用。

 本书的完成需要大量的图文信息，这方面我们得到了多位朋友的鼎力相助，在此一并致谢！

<div style="text-align:right">

刘新祥

2017年5月于甘兰苑

</div>

目录

1 起源发展 + 概念简述

1.1　视觉导识设计的起源及发展　……………………………… 002
1.2　视觉导识设计的基本概念　…………………………………… 005
1.3　视觉导识设计的分类及具体内容　…………………………… 005
1.4　视觉导识设计文化与社会审美　……………………………… 009
概念简述　………………………………………………………… 014
学习重点　………………………………………………………… 016

2 基本要素 + 设计符号

2.1　视觉导识设计的基本要素　…………………………………… 018
2.2　视觉导识设计的设计符号　…………………………………… 029

3 导识空间 + 类别设计

3.1　导识空间　……………………………………………………… 060
3.2　视觉导识设计的类别设计　…………………………………… 071

4 材料分类 + 技术应用

4.1 视觉导识设计的技术路线——材料……………………080
4.2 视觉导识设计的技术应用……………………………097

5 典型案例 + 工艺细节

5.1 视觉导识设计典型案例……………………………104
5.2 视觉导识设计的工程技术细节……………………118

6 工艺分析 + 制作标准

制作规范……………………………………………128

后记

起源发展 ── 概念简述

1

1.1 视觉导识设计的起源及发展

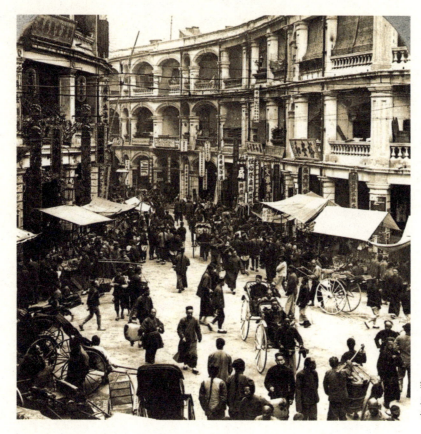

经济繁荣时期的中国历史老城武汉,其视觉导识形态初具规模

视觉导识历史悠久,早在几千年的原始社会,人们已经开始使用视觉导识了,只不过那时的导识较原始,仅仅是用以记录事件或满足心灵寄托。

从起源上来看,原始社会初期,由于文字尚未出现,人们记录事件往往采用堆石法、结绳法、刻印法。其中结绳法比较有代表性,绳上拴着长短不齐的各色细绳,细绳上打着结头,结头越近说明事情越紧急,黑结头代表死亡,白结头代表和平,绿结头代表谷物,红结头代表战争,无染色结头代表数目,单结为十,双结为百,三结为千。

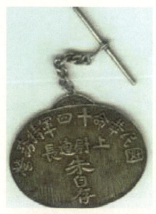

中外各时期的徽章是个人或集团的成就标识

从世界角度来看，美洲印第安人部落常常用雪花图形代表一月、绿草代表四月、太阳代表契约、落叶代表十月，向左向右箭头表示战争、弯曲箭头表示战斗结束。也有的部落用各色贝壳切成许多小片，穿在一根线上，用它来作为记事的标识，黑色表示一切不如意的事如死亡、灾祸、恐吓，白色表示和平，黄色表示贡礼，红色表示危险、战争。比如，一条并列着白色、黄色、红色、黑色贝壳的带子被当作信件送到邻近部落，其意思就是：如果你们愿意向我们纳贡，我们愿意跟你们结为同盟，否则我们要向你们宣战，杀得鸡犬不留。

　　另外，人们对许多自然现象无法理解，如闪电、雷鸣、风雨、灾害、生老病死，认为这些现象是有神灵在左右，于是将某些动物、植物当作自己的祖先或保护神来顶礼膜拜，这就形成了图腾。现代考古发现，原始社会各氏族部落都有各自的图腾形象，如鸟、鱼、蛙、蛇、虎、龙等。这些图腾其实就是原始的导识，它向人们传递着神的威严，并给人以力量与战无不胜的勇气。

　　象形文字出现之前，人们逐渐用图形标识代替了实物标识，画几个人和一只野兽就代表打猎而人们记录一件事往往要用一组图形，才能表达一定含义。印第安人的墓碑上经常会有一些动物图形，代表着死者的名字和经历。

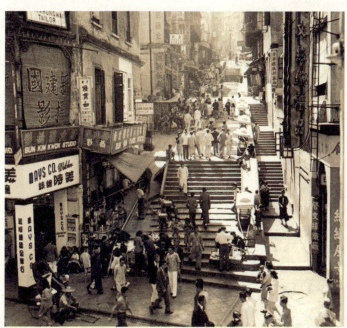

中国早期的视觉导识形态。视觉导识设计在视觉渲染方面有着极强的表现力，旗帜和灯光就是其代表

街道上有代表性的招牌及挂件效果

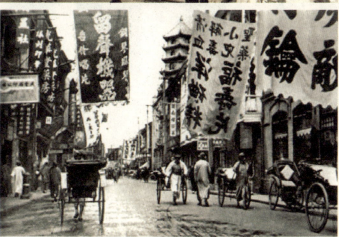

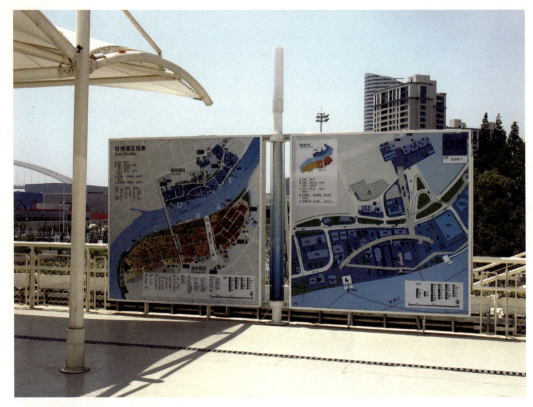

各类会展是导识系统设计的集中展示,体现了全球化的视觉人文关怀

现在,我国进入了一个视觉改造和视觉建设的高峰期,视觉面貌发生了巨大变化。随着经济的发展,人们开始越来越注意环境的外观及其舒适性。随着这种要求的不断提高,人们开始对视觉导识系统有了越来越多的认识和了解。环境导识作为一个独立的视觉传达系统在最近几年有了很大的发展。我们只要稍加注意,就可以不时看到一些设计考究、制作精良的环境导识系统。但是从整体形势来看,视觉导识系统的发展仍远远落后于环境建设的发展和实际需求。

商业购物中心室外多功能导识

1.2 视觉导识设计的基本概念

"导",现代汉语解释为"引导;疏通",《书·禹贡》有"导河积石",引申为通达,《国语·周语上》有"为川者决之使导"。"识",知道,认识,通"志",意为记住,如《论语·述而》有"默而识之"。"识",亦有标志、记号之意,如《汉书·王莽传下》中有"讫无文号旌旗表识"。"导识"即引导、认识、指示、指识、标识,是一个既有方向定位又有节点定位,既是动态体引导系统又是静态体的识别体系。它不仅是一个流动的引导体,同时也是一个区域与方位的坐标体,存在于现代视觉的各个主要节点之上,广布于道路及街市,其触觉深入到视觉生活的每一个角落。因而,"导识"是动态与静态相结合的概念,是一个从静态到动态的引导过程,是视觉最为鲜明的信息传递形式,也是二维平面信息展示和三维空间表现中高度符号化的产物。

视觉是由各种环境共同组成的,如热闹的商业区、鸟语花香的公园、书香浓厚的校园、高大气派的写字楼等,并且每种环境又各具特色。人们在公园休闲时,如见到制作简陋的导识牌、标语与公园美景格格不入,将大煞风景,这对整体环境的影响是很大的。好的导识系统要融入整体环境景观之中,在游人需要导识时清晰可见,在不需要时又可成为景观的一部分。

视觉导识设计应建立在视觉形态的体系之中,同时它又反映出物理学方面的特征,如质量、速度、运动、时间等内容,从事这项工作的设计师不仅应具备较强的艺术设计能力,还应对其他学科均有了解。这是因为"视觉导识设计"是感性与理性的统一体,也是美观与实用的统一体,它的终极目的是使人们在接收并享受视觉图形后获得功能上的服务,即让人们在欣赏艺术性作品的同时,又得到现代视觉综合信息服务。

视觉导识设计是和谐视觉的物质基础,其艺术设计的文脉理念又构成视觉表现的精神特征。一个视觉、一个企业、一个校园都有自身的文化内涵,有标志性的建筑以及独特的人文景观,如东方明珠电视塔和上海、长城和北京、黄鹤楼和武汉。良好的导识系统能体现出空间的精神面貌及文化底蕴。现代视觉规模的不断壮大给今天的视觉建设提出了新的要求,其中首要的是满足人们对现代视觉生活的物质需求和精神需求,即视觉应服务于生活。在此背景下"视觉导识设计"体系蕴蓄而生,其在视觉建设系统中的地位也越来越明显地凸显出来。现代视觉环境的特点是人口高度密集、信息传递迅速、提倡人文关怀、推崇与自然相和谐,其具体表现为行为流与物质流高度发达,人的思想也异常活跃,人的生活节奏较历史上的任何时期都快,这种状况主要集中在人群流动、物质流动、思想行为流动、信息流动上。故而在此环境下的"视觉导识设计"的核心要素就是从社会学与人类学的角度来分析视觉环境对人群心理状态的作用,剖析历史和民族的文化特性,并结合现代科技成果以服务于人的视觉生活。

存在于视觉中的"视觉导识设计"所要做的课题就是运用文字、图形、形象符号、语言形态、色彩灯光等手段来实现公共视觉服务设计,以负责的态度为生活在视觉中的人们提供方向、地标识别、区域位置识别、人文关怀提示、社会警示、社会公共信息传递、行为帮助等服务。这是艺术设计与视觉技术服务的综合体,是在充分了解人们的视觉生活与工作需求的前提下而从事的视觉建设活动,其目的是更好地服务于社会,对人在视觉中的一切活动提供服务与帮助。

1.3 视觉导识设计的分类及具体内容

视觉导识分类首先要从其社会属性入手,即视觉导识的首要元素的是社会化的视觉文化及文明化的视觉历史,随后分别是视觉特征、视觉建筑、视觉自然面貌、视觉人口等因素。

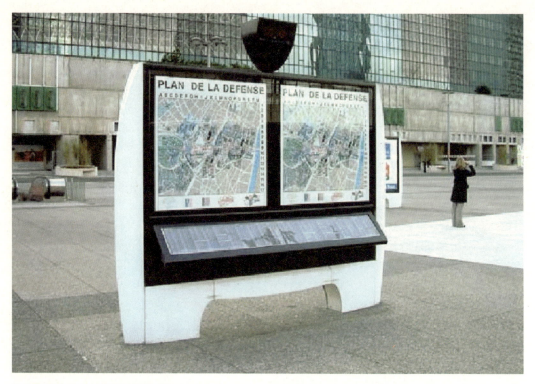

视觉规划体系中的视觉道路指示牌

室内空间导识识别设计

视觉导识系统在满足视觉服务的前提下有着自身的规律。在国外，为视觉导识系统而设立的相关法案很多，例如美国的ADA标识系统、NPS标准设施和MTA公共汽车站标志等。ADA标识系统手册对交通指示系统作出规则，NPS标准设施对公园标识设置作了详尽规范。人们的视觉印象首先集中在标志物和方位，至于图文印象、色彩印象、尺度印象等则有利于人们把握环境、认识环境的基本特征。然后在视觉的不断扩大中，人们开始赋予一些参照物以特殊符号，或通过某种共同能够识别的文字、图像来体现对于环境的认识，某些具有特殊意义的图文符号越来越多，视觉导识也就越来越明显。视觉导识设计需要考虑的因素包括视觉环境的多样性和复杂性、视觉环境的历史与文化，以及信息内容的多重性和传达信息的准确性。社会服务好坏、信息量传播大小及快捷与否是评估导识设计的主要标准。现代视觉的环境导识需要根据新的环境特征对原有系统进行改造、更新和增补，有系统化、技术化和环保化的要求。

现代视觉导识设计特别复杂，涉及范围广泛，形式多样，主要可进行以下几种分类。

（1）按视觉形态分类

① 文字导识

仅用中外文字来传递信息的视觉导识设计。这类视觉导识要求文字简明扼要，排版符合人们日常阅读习惯，并且主题突出醒目。

② 图形导识

仅用图形或符号来传递信息的视觉导识设计。这类视觉导识常常利用人们熟识的图形来表达信息含义，既简明又明了。

③ 图文导识

兼有文字与图形的视觉导识设计。这类视觉导识设计适合在多数公共场所，考虑到可能存在的语言差异，采用图文结合的视觉导识系统，图文相互配合，共同完成信息的传递。

户外媒体及户外展示牌是视觉导识重要组成部分，连续性指示引导有很强的导识效果

形象设计为主轴的视觉导识

④ 实物导识

用模拟的动植物或其他造型来传递信息的视觉导识。这类视觉导识设计运用雕塑的手法，逼真地展示吉祥物、主营产品或特殊的标志性造型，以引起人们的注意和兴趣。

（2）按设计符号分类

① 数字符号

数字对人们来说是一个神秘的符号，是秩序的象征。和其他图形符号一样，它是在一定的社会条件下，通过人类社会实践和生产活动发展起来的一种智力结果。其主要内容反映了现实世界的数量关系和空间形式，以及数字本身之间的关系结构。

数字的形象性虽然没有图形那么生动，但在数字化的今天，和其他符号一样，有着无可比拟的功能。它所蕴含的意象表达了人类几千年来对自然界、人类社会的一种自身归纳、整理的态度和能力。它既可以通过视觉途径进行信息传达，也可以借由神秘的秩序，引起快速的信息交流。在全世界通用的阿拉伯数字0、1、2、3、4、5、6、7、8、9中，人间能够轻松任意地了解一个数字，因为它们可以由现实生活中约定俗成的经验来诠释，并且这种诠释在人的意识深处被触及。因此是最易懂、最具约定性和跨越性的符号之一。

② 指示符号

指示符号是指符号与所指涉的对象之具有因果或是时间上的关系。在视觉导识系统中，指示性符号被广泛应用。如路标就是道路的指示符号，而门

以文字变化为主要构成要素的视觉导识

则是建筑物出口的指示符号，箭头则表明道路的直行、弯道或方向，男人或女人形象代表男女洗手间等。这些都是根据视觉导识的各种需要而发展起来的。

③ 图形符号

图形符号是通过模拟对象或与对象相似而构成的符号，所用的图像与内容之间具有相似性。图形既有感性的形象，也有理性的内容与含义，它能给人深刻的印象。

在视觉导识系统中，图形符号早在20世纪70年代就有了系统的研究。其中许多图形已经规范化，比如日内瓦议定书规定，使用红色或带红色边框的图形标识，表示反面的、禁止的、命令与警告的。这些图形的绘制风格、内容和固定的方式也大多大同小异。如两个背书包的儿童图形，表示"有儿童经过"，倾斜的小汽车图形表示路面易滑，连续折线表示连续弯路。它们所表达的信息比文字更通俗易懂。

（3）按空间环境分类

① 按空间环境层次分类

空间环境层次就是指围绕着人类或其他生物体以外各种要素和条件的总和的各个层级，小到一间居室，大到整个城市都可以称为空间环境，从内容层次上看，空气、水、矿物、动植物以及人类都属于空间环境层次中的一部分。景观、自然风景、景观视觉美学等人们生活中许多环境事物共同组成了空间环境的第二个层次。通过环境景观设计、室内外环境景观规划设计、建筑、绘画、雕塑、工程技术以及其他环境艺术结合起来，创造出能够使人们获得审美享受的艺术环境，这又可以理解为空间环境的第三个层次。环境空间景观是一项与人们生活关系最紧密、接触最广泛、影响最深远的艺术设计学科，这是空间环境的又一个层次。

② 按空间环境内容分类

环境空间景观涉及的内容相当广泛，在一个视觉里，包含诸多建筑物的内外、交通设施、风景区等大量人直接或间接参与的环境场所，具体包括公众可以进入的街道、商场、广场、车站、码头、机场、公园以及机关、学校、医院、酒店、写字楼等。人们在各种环境中都要进行着物质、能量、信息和精神上的相互交流，而保证这种交流顺畅的前提就是要有良好的导识系统。很难想象在一个没有空间环境分类的环境中是如何混乱的。

③ 按空间环境导识设计分类

空间环境导识设计需通过科学的视觉表述，准确传递空间信息。在每个场所、每个空间环境都有各自的空间信息的存在，如何使人们自由地、顺畅地走到自己想去的地方是导识设计要做的工作。好的导识设计能准确地、清晰地标明环境空间的地理位置，并通过各种点线面、色彩等视觉语言规范而醒目地表述出来，或图、或表、或文。

在空间环境信息传达时还要注意方位、内容的准确性，避免人们产生歧义，不要使用太复杂、太深奥、模棱两可的图形、文字，若信息缺乏准确性，就失去了空间环境导识设计的意义。

1.4　视觉导识设计文化与社会审美

"视觉导识设计"的运用范围和功能不应仅仅停留在导向和识别的内涵上，更应成为一个视觉的公共信息服务平台，使之成为现代视觉建设中的一个重要节点。"视觉导识设计"范围还应包括室内与室外两大部分，地上与地下两大环境。它应与周围的自然环境相融合，与人的心理相融合，与现代科技相同步。

室内环境视觉导识

　　显性的城市文脉是指具体可见的城市构成元素中表现出来的城市文化内涵。这些元素主要是指城市的地理面貌，城市建筑、景观及空间形态，城市居民的活动（如学习、交谈、散步、娱乐），这些具体元素中必然蕴涵着某种由历史传承下来的思维习惯或是文化心理，并且会将这种习惯或心理继续传承下去。

　　在城市发展过程中积淀下来的各种显性以及隐性的与城市内在本质相关联的背景，形成了一条或清晰或隐晦的文化脉络，这条文化脉络源于地缘、环境、历史和传统，它记录着该城市的自然与人文特色，是城市之间相互区别最本质的因素，是能否给人带来对该城市强烈的感知和认同感的根本所在。城市文脉体现了城市形象的精髓，是城市过去和现在的浓缩，是物质实体和历史文化的提炼。同时，城市文脉并非僵化的传统，也非静止的文化遗产，它将历史传承至今，并把城市的现在也如实记录下来，向未来传达城市过去的文明特性。

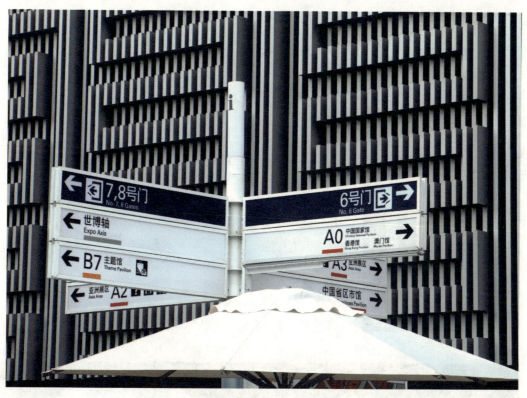

一组成功的视觉导识体系的建立,需要有大环境与小环境的相互关联,从而突出视觉导识的第一视觉中心的地位。这个方案就是很好应用这一原则的成功案例

户外环境视觉导识

"视觉导识设计"首先是建立和谐社会的物质保证，是社会服务与视觉生活和谐的具体表现，同时又是科技成果社会生活的转化。其运用范围涉及视觉生活的方方面面，无论是在社区内生活，是走在大街上，是乘坐交通工具，是在广场上休闲散步，还是在商场中购物消费等，无一不需要"视觉导识"的帮助与服务，社会残障人群及老人与儿童群体更是对视觉导识系统有着更高的要求。

社会关怀视觉导识设计，其广泛应用于社会公共场所和交通环境

　　视觉导识设计师对传统文化的理解和对传统民族元素的表现方式、方法和创造理念的承袭与吸收必须依附于文化消费时代的特点。现代社会一方面以极快的速度发展，带来科技的巨大进步，另一方面却展现给人类以前所未有的压力和陌生的生活导识。艺术设计是一种介于艺术与科技之间的新学科和职业，不仅要实现各种以肉体为对象的实用功能，而且，在这种压力和陌生的生活导识面前还应该尽量体现对人类精神进行抚慰的功能。传统社会秩序的解体与新的社会秩序的建立，加强了传统民族元素在视觉消费时代的信息化特征，其装饰审美性也逐步向符号审美性转移，这符合现代设计信息至上的基本原则。

概念简述

在一个传播媒介多元化的时代,人们的信息摄取量每天都在成倍增长,快速和多变成为时尚审美潮流的根本原则,体现在视觉导识设计上就是对单一个体美的追求

视觉导识语言精练简洁,信息传递准确,符合现代的大众审美共性,具有强烈的国际性色彩

户内视觉效果的作用之一是能平静和调节人们的心理感受

视觉导识设计的整体理念来源于西方设计体系，它是商品消费时代大市场观的一个重要组成部分，是大众与公共的产物，随着社会经济的迅猛发展，导识设计的服务对象呈几何级数增长，其领域也更丰富、更敏感、更宽泛和更多元化，其核心概念也逐步向文化消费方向过渡，也就是说，时代的技术进步和物质条件的支撑使得导识设计变得更时尚化、科技化、流行化和视觉化。

视觉导识从某种意义上来说是一种"垃圾艺术"，因为再吸引人的导识也最终会被消费者丢弃到垃圾桶，虽然这对设计师来说是一个令人失望的结果，但这就是消费社会的法则——即艺术与文化在某种程度上不再是社会精英独有，它依附于商品之上而成为大众视觉消费品，从这一点上来说，这也是导识设计师存在的文化价值。

视觉导识的社会审美需要通过图形语言表达

学习重点

我们通常所说的视觉导识设计指的是能代表某种意义或传达某种信息的物质存在，是能够以形象（包括形、声、色、味、嗅等）来表达思想和概念的实际。它的基本特征是以具体形象代表抽象概念。形象与概念的关系是主体与客体之间的关系，它由能指和所指两个部分组成的，其中能指是视觉导识设计的表达形式，所指是视觉导识设计所表达的意义和概念。这里的意义和概念还可以根据社会的约定俗成和个人的经验习惯来表意。

罗兰·巴特指出，文化是一种语言，是由导识组成的，它具有类似于语言自身的结构和组织形式。人的各种经历不过是建筑一个使人类经验能够被他所理解和诠释、联结和组织。作为导识的一种，视觉导识设计是一种传达意思、沟通交流的特殊方式，是一种无文字、无声音的特殊视觉导识，其产生的观念来自人的安全感。设计者用最简练的形象方式诉诸画面，以达到移情的作用，因而视觉导识设计具有一般导识的特征，具体如下。

① 构形性，朗格说，视觉导识设计最主要的功能是将经验形式化，通过这种形式，将经验客观地呈现出来，如摩天大楼、超级商场的指示牌等，可以赋予人们无形的情感、经验、精神风貌等，从而给人们以良好的感性知觉和参照。

② 抽象性，由于设计是一种艺术的抽象，不同于逻辑学中的抽象。它的抽象与理性是和具体的感性对象有机地结合在一起的。在艺术形象中，形象之所以被理解，是由于摆脱了其常用的功用，在特定的条件下获得新的功用，即充当媒介以表达人类感情。

③ 相似性，朗格认为，视觉导识设计与其象征事物之间必须有共同的逻辑形式。这种逻辑形式指的是二者之间的类似性。视觉导识设计的形象特征与人类的内在情感，精神风貌上有类似的因素，比如楼宇，层层递高的形象给人向上攀升的理念。

④ 易懂性，视觉导识设计是一种被人为重新提炼过的导识，也是人类普遍情感的外在表现。这类视觉导识设计表示的内容要比语言文字更容易被人感觉和把握，如通过机场视觉导识，观者可以更容易地把握机场内部的组织关系。

地理位置图能够成为最适合受众的视觉导识

基本要素 ── 设计符号

2

2.1 视觉导识设计的基本要素

形态 ✕ 结构 ✕ 材料 ✕ 工艺 ✕ 环境

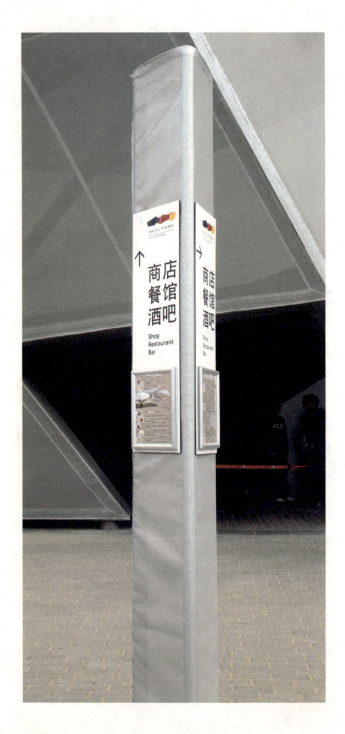

要说明视觉导识的基本要素，我们首先需要看看视觉导识所存在的视觉环境。视觉导识设计是对视觉空间体型环境所进行的规划导识设计，它实际是在对视觉总体、局部和细部进行性质、规模、布局、功能安排的同时，对于视觉空间体型环境在景观美学艺术上的规划导识设计。视觉不是艺术品而首先是动态的经济社会的实体，视觉导识设计就是依托于功能的一种视觉环境艺术创作，正是基于这种有机的联系，视觉导识设计贯穿于视觉规划全过程；视觉导识设计要综合考虑功能与环境；视觉导识设计不仅要提高景观艺术水平，同时要提高生活质量、环境质量。

完成一个从总体到局部直至细部的视觉导识设计，内容十分丰富。最基本的应包括这些方面：视觉土地和空间资源的利用；建筑形式、体量与风格；视觉的标志性地段；道路与交通；开放空间，包含各种绿地；步行系统；广告与细部；历史文化的保存。由此可见，视觉导识设计与许多学科都有密切的联系，是一个多学科的知识体系。因此要确立视觉导识设计存在的价值，界定它的职能、范围，更好地开展视觉导识设计实践工作，必须对其加以区分，弄清它们之间的关系。

（1）形态

我们所说的形态主要是指视觉导识的物理形态。首先我们来说明何为"视觉导识设计的物理形态要求"。视觉导识设计的传播途径和方式是要通过一定的载体和表现传播形态而实现的，材料的选择应用和结构关系是视觉导识设计的传播的基础与支撑这是一个实在的物理概念，有别于视觉导识设计的感性认识。一个完整的视觉导识设计应该是这二者的有机结合。在工程执行的过程中对材料、结构、表面处理等方面的要求就是"视觉导识设计的物理形态要求"。

整个形态环境对结构强度，表面材料抗静电、抗酸碱、抗日照、抗风雪等都有一定的技术指标和规范要求，这对整个视觉导识设计工程而言是一个刚性要求。对视觉导识设计师来说，他们一方面必须要完成一件优秀的艺术导识设计方案，同时还要精通各种各样的材料与工程结构方面的知识，将之应用到视觉艺术导识的整体设计中去，让视觉导识设计成为能适应整个形态环境的一项工程。

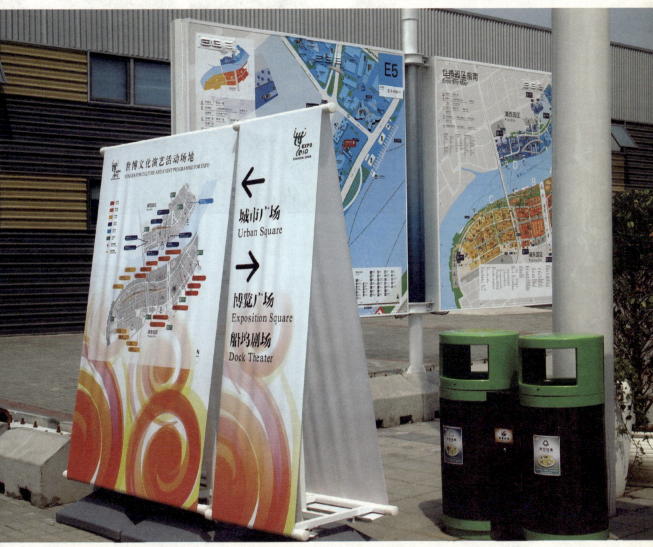

用软体材料成型建立的视觉导识形体

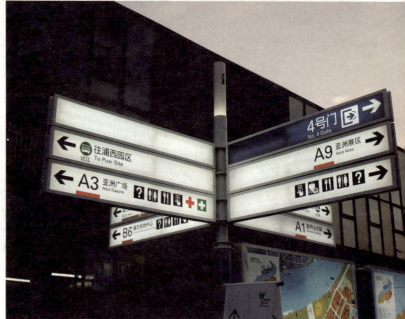

我们以上海世界博览会的整个引导视觉导识设计实物为例，来说明整个环境对视觉导识设计的物理形态要求，这种结构形态的导识设计在整个上海世界博览会中占据了很大部分，其自身采用模块化多组结构的导识设计形式。

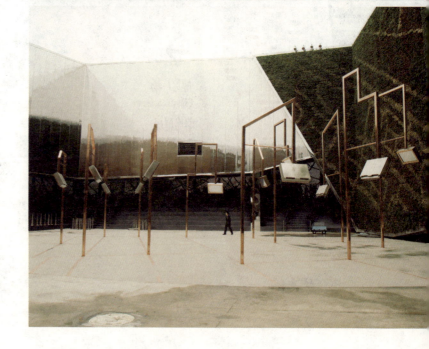

（2）结构

如何通过对结构和表面材料的处理来实现对整个视觉导识设计的有效表现？此时，技术要求和制作方法的正确应用就显得十分重要。实现技术要求的前提条件是满足整个生存和良好的展示功能，对应的制作方法是保证设计能顺利进行的必要条件。视觉导识设计师还有一个课题就是尽可能用现有条件来设计出优秀作品，将能借用的物理形态条件最大化地转化为视觉导识设计语言，这也是一个好的视觉导识设计师所应有的基本技能。

这里介绍一组会展综合指标系统。我们从这个实例来具体说明有效表现整个视觉导识设计的结构技术要求和制作方法。

先从结构入手来看看有何技术要求。

① 主体结构简单牢固是整个会展视觉导识设计的基本技术要求，其主体均采用垂直主结构配横向次结构进行设计制作，加粗的垂直主杆通过艺术化的设计被设计成能发光的柱体，内发光源是发光的二极管，在解决了结构强度的同时又展示了极佳的视觉冲击力。

② 在垂直主杆上横向布置了多个视觉指向引导牌。从下图看，左边是平面导向图，右边是多个指向引导牌，在力学上达到了平衡，视觉效果和展示功能也均得到了表现，每个单独的指向引导牌从物理形态性能上看也显现出结构之美。

③ 会展的整个综合指标系统视觉导识设计语言统一，工程感强。同时，技术上还要求整个会展视觉展示系统的结构可装可拆，方便易用。主次结构件全部由可多次使用的紧固件构成，拆卸螺丝就可方便完成整个系统的组装。

明确了整个会展视觉展示系统在技术上的要求，再来分析与之相适应的制作方法。由于要满足技术上的要求，制作方法主要为构件组合法。

具体来说是在工厂车间先把设计好的导识方案进行分解，把它分成多个部分，分解原则是满足视觉导识设计要求以及运输和安装要求。对安装地也要根据导识设计制作要求进行。

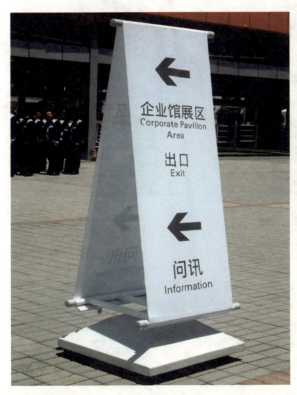 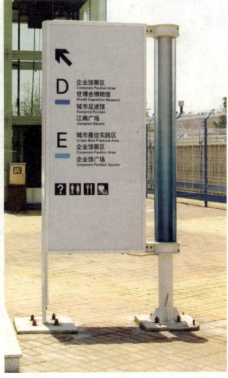

金属支架构成形体龙骨，下面加铸铁底座，用以稳固整个视觉导识牌

这样从工厂到现场再到安装就十分顺利便捷，能保证在很短的时间内完成整个视觉展示系统的安装与拆卸。

下面这组视觉导识设计中，我们能够看出其视觉导识设计结构完全满足视觉导识设计要求，并能体现出视觉导识设计理念。具体分析如下。

① 基本结构由金属支架构成形体龙骨，下加铸铁底座，用以稳固整个视觉导识牌。由基础结构形态构成核心元素，成为基础模块，并由此模块来组合而成多个构成要件，这种模块能自由组合反复使用，其物理形态属性的应用合理充分。

② 主视觉效果图以防水布为基础，在表面上通过油墨丝网印刷工艺将视觉导识设计信息印制上去，成本低效果好，其短时间应用特征正好适应展会需求，表面可彩色印刷也可以是单色效果，展现力丰富多彩。

③ 金属结构部分由于强度高，可由多模型构成，有很高的重复使用效能，便于运输和组合，这使得它成为会展的首选结构式样。由金属结构部分和防水布效果图共同组成的物理形态能很好地满足整个会展视觉效果展示需求。当然，基础结构形态可以多种多样，同样也可以把基础结构导识设计做得更加精细，这样表现效果会更加多样。

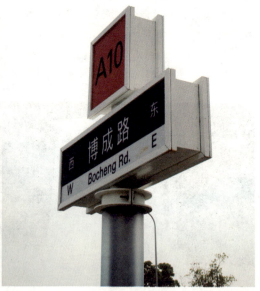

视觉导识设计结构细节实例

（3）材料

图例是一个非常常见的主入口会展导识牌，从外表上来看简单生动，很有导识设计思想。导识牌的结构主体是铝板，用铝板做主材是有一定考虑的，主要原因是导识牌应用于整个会展，而普通金属有腐蚀性，铝板能很好地解决这个问题。再者，铝板成型容易，回收性高，易于表面处理，等等，这一切都使导识设计师在进行整个会展视觉导识设计时首先选择铝板作为主体材料。

在铝板之上的表面处理材料可选面宽，多种表面涂料均可用作铝板涂层，这里主要介绍氟碳涂料，这是因为氟碳涂料有下列特点。

用铝板材料加工的视觉导识形态，表面处理用氟碳漆

视觉导识设计主材料为工程布料加工的视觉形态，表面处理用丝网印刷技术

① 优良的防腐蚀性能。氟碳涂料有良好的化学惰性，漆膜能耐酸、碱、盐等化学物质，能为视觉导识设计基材提供保护屏障，而且氟碳涂料坚韧，表面硬度高、耐冲击、抗屈曲、耐磨性好。

② 氟碳涂料的免维护、自清洁也符合视觉导识设计所特需要求。人的视觉有很多定位在高空和人不易到达的地方，维护和清洁一直是导识设计制作工艺程序的重要部分。氟碳涂层有极低的表面依附功能、极好的斥油性、极小的摩擦系数，且防污性好。

③ 强附着性。氟碳涂料在多种金属，聚酯、聚氨酯、氯乙烯等塑料，水泥，复合材料等表面都具有其优良的附着力，基本显示出宜附于任何材料的特性。氟碳涂料这一性能可以说为视觉导识设计师提供了广阔的导识设计创意空间和多种多样的材料运用的可能，在视觉导识设计艺术表现力上起到了技术保障的作用。

④ 同时氟碳涂料还有超长耐候性和超强的稳定性，不粉化，不褪色，具有比任何其他类涂料更为优异的使用性能。

从以上四点可看到对于整个会展视觉导识设计工程施工而言，氟碳涂料可作为首要的选择。当然，随着科学的发展，不久的将来还会有综合性能优于氟碳涂料的新材料，这也是需要我们不断善于发现以及进行跨学科合作的原因。

通过分析，表面处理材料也采用了氟碳涂料，所不同的是其用氟碳涂料作为涂料，而工艺技术方法是高密度丝网印刷，在玻璃上同样产生了良好的视觉效果。图例的精彩之处并不是涂料的运用，而是前卫的导识设计理念，用多面形钢化玻璃与人像丝网印刷相结合产生了全新的会展视觉效果。其成功之处在于，结构材料与表面处理材料科学组合，准确地体现出其应用价值。视觉导识设计需要运用的材料和工艺方法可以说囊括了现在户外与室内一切可用材料和先进的工艺方法。其表现在版面设计上是，主要用图形或文字，或者两者相结合的平面设计形式，对图形、文字等设计元素的要求有别于通常的平面设计表现方法，它更加注重用简洁鲜明的图文符号，在最短时间内、最大受众面传递最为明确的信息，同时对信息内容在设计表现上又有细致的分类。

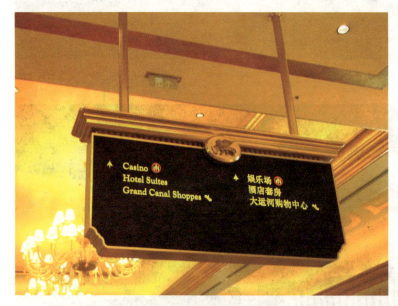

澳门威尼斯人娱乐中心的室内视觉导识系统中的主体结构材料与辅助材料

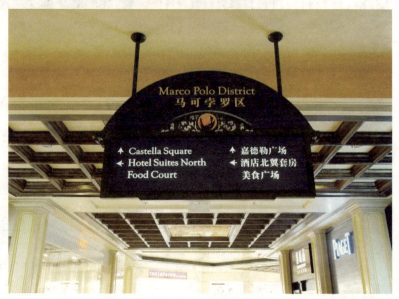

澳门威尼斯人娱乐中心的室内视觉导识系统设计方案，全部结构材料用黄金板制作，体现其高档豪华的气派，中板文字部分用黑色金属材料加工处理，给人以西洋风格之感，暗合威尼斯之意

金属材料加工为主的视觉导识设计，在上海历史建筑背景下意义深远，对于展现西方传统文化遗产的风貌能起到积极作用

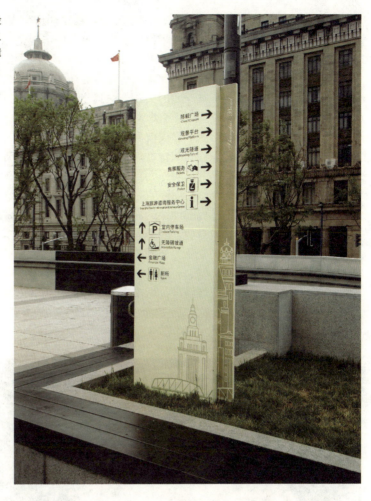

多种材料组合而成的视觉导识设计方案

对材料的理解可放在城市大环境中来看。随着城市视觉导识设计的不断发展，更多的人把城市视觉导识设计看作是一种多学科交融的领域。城市视觉导识设计是包含了建筑学、交通工程、心理学、房地产开发、法律和其他专业的一个复杂的综合学科，具有多专业的特征。城市设计技能和研究方法的发展和完善至少要从建筑学、城市规划学、城市环境三门学科中吸取营养。因此它也是将一类专业的关注点与其他各类专业的关注点联系起来的艺术，故而对材料应用的选择也需要融汇贯通各类学科。

城市视觉导识设计的目的不是仅仅局限于城市中局部地块的环境改造和景观整治，因为这样还是把城市视觉导识设计限定在局部"美化城市"的层面上。城市视觉导识设计还应以人的精神感知和行为活动的品质作为目标价值取向，其所涉及的控制要素跨越了从人文到自然各层面，从而构成一个以有形要素为载体的环境系统。因此，城市视觉导识设计不是狭隘的景观环境设计，更不是局部地块的形象工程设计，从前说城市设计是建筑学、景观建筑学和城市规划之间的跨学科专业，而今天城市视觉导识设计的作用和责任比以前更为宽泛和重要，其研究对象也发生了变化。与城市视觉导识设计相关并影响城市形态的学科有如下四类：人文科学，特别是社会学、心理学、考古学；自然科学，特别是生物学、地理学、生态学；经济学，特别是城市区域经济、城市房地产经济、经济管理；法律科学，城市设计实践要符合法律规范；因为城市视觉导识设计方案必然通过广泛的交流和科学的评价。

用木材加工的视觉导识设计，意义在于展现中国传统文化遗产的力量

（4）工艺

要想说明视觉导识设计的工艺问题，首先要从视觉导识设计的细节入手。通过分别对室内购物空间设计语言的总结与视觉导识构成形式的分析，我们看到了视觉导识之间所构成的关系就在这圆弧曲线和简洁的空间结构之中产生出来，同时材料工艺的运用和各个细节的处理也起到了重要作用。大到整个空间环境，小到一个字体设计和图形变化，无不体现出二者的关系所在。

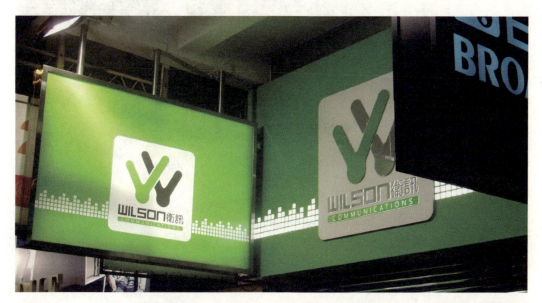

室外视觉导识设计工艺应用，银行系统户外广告牌对工艺要求一般情况下是比较高的

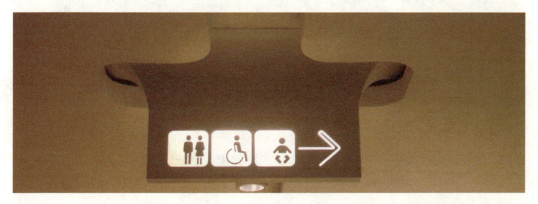

室内视觉导识设计工艺应用之洗手间导识

（5）环境

在视觉导识设计基本法则中，设计语言需要高度统一环境条件，主题设计环境应成为各设计应用体系的核心表现形式。其中，视觉导识既是动态引导系统又是静态的识别体系，它存在于空间环境各个主要节点之上，是最为鲜明的环境传递形式。此特性是视觉导识所应遵循的环境要求，在其所存在的空间环境中这些特性应得到充分体现。

我们首先以设计环境为主线来分析室内空间与视觉导识形态的构成关系，这种关系可分为三个部分。

满足室内环境设计要求也是做好导识设计的关键

其一,存在于室内大空间环境下的物理形态,在这里要强调指出物理形态的构成要件——材料与形态结构。材料用板材外喷涂料并力求色彩统一,构型特点为圆弧曲线,由圆弧曲线创造小的空间层次,让广场室内装饰空间和视觉导识和谐完美地组合到一起,同时又用空间的多层特性突出视觉导识,以之满足视觉导识功能需要。天花板线条处理和线条物理性能又同视觉导识结构边线相互作用,用同一语言表达设计立意,从简单中寻求变化。

其二,存在于空间条件下的环境交换形态。视觉导识说到底就是要传递环境并进行功能引导,这样环境就需要视觉导识与空间与人群产生交换,室内设计需要做到的就是提升视觉导识的可视化和鲜明的个性。人群应该从复杂多样的室内环境中快捷便利地找到自己所需要的环境服务,并让这种环境可靠有效地传递。整个室内设计空间中所用材料和工艺都能有效引导人群,确保视觉导识的功能需要,就能让环境交换顺利而流畅地进行。

其三,依附于物理体系之上的视觉导识设计语言表现形态。为了遵循视觉导识服务于大众这一根本原则,在具备一个美的外型和视觉环境效果的同时,还应反映出导识环境形态工程特征,包括结构、材料、质量、速度、运动、时间等内容,更重要的是在现今社会快速发展条件下,视觉导识应明确无误地向外界把环境设计内容体现出来。物理体系之上的艺术设计语言表现形态最为直接的存在形式就是文字与图形。对于从事这项工作的设计师而言,必须具备较强的艺术设计能力。如威尼斯人购物空间中的视觉导识所用的字体结构和字形编码与室内环境相应成章,特别是字形小圆弧线条十分准确无误地展现了这一点,字体采用LED作为发光源,光线平和并与外部环境统一。LED本身体量小、不发热等物理性能使其顺应了视觉导识外形线条化的环境设计思想。从事视觉导识设计的设计师是应该对其他学科均有所了解的,这是因为视觉导识的终极目的是,让人们看到一个导识点就如同欣赏一件观赏性极强的艺术品,同时又得到综合环境方面的服务。

2.2 视觉导识设计的设计符号

视觉导识设计通过对特定的视觉符号元素的解析建立起理论体系和设计应用模式，由视觉符号元素而提炼出的设计元素及设计应用体系充实了视觉导识设计，并应用在城市规划设计、城市信息系统建设、城市视觉服务系统建设中。视觉符号元素作为历史延续和发展的产物，每个历史时期都会在城市中留下印记，这些历史存在包括城市中的历史建筑、传统的街区和街道等，它们共同构成了现实中的城市人文环境。城市视觉导识符号元素不仅以物质的形式存在于城市环境中，更存在于城市的文化中，其中文字设计正是城市人文环境的直观表现。

文字在室内环境中作为视觉导识的应用，材料为金属

（1）文字

文字语言和图像语言之间的区别既在于所用的符号，又在于符号的使用方式。文字语言在很大程度上受词汇所约束，而图像语言包括图像、标记、数字和词汇。更重要的是，文字语言是连续的，或历时的，但是图形语言是共时的，可以在同一时间考虑画面上的全部符号及其相互关系。在需要描述同时发生的问题或关系错综复杂的问题时，图像语言的独特功能会给我们极大的帮助。人们可以借助图像语言从复杂的整体中归纳、总结出有用的信息，并建立自己的观点和思路。图形本身又是视觉空间设计中的一种符号形象，是视觉传达过程中较直接、较准确的传达媒体，它在沟通人们与文化、信息方面起到了不可忽视的作用。在视觉导识设计中，符号学的运用影响着图形设计的表形性思维。也正是由于它的存在，使视觉导识设计的信息传达更加科学准确，表现手法更加丰富。

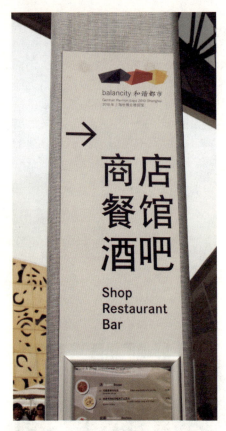

简单的中文与英文合并应用,再加上通过文字化设计的图形标志,将它们放在同一视觉导识体系环境中,起到了很好的视觉导识作用

汉字现代化创意设计后的视觉导识效果

汉字的意象化源于图形创意的思想,就是把文字本身当作一种图形来对待,再加上其本身的文字内涵进行图形变化、含义延伸。其方式有两种,一是把图形符号与文字结合在一起,重新构成字的新的概念,缩小了字本身的内涵,赋予它特定的含义;二是把字进行图形化的处理,把文字的形作为图像来对待,把文字的意作为视觉导识设计创意的根本指导思想,以形变来拓展意,以意来限制形的蜕变,进行文字的意象化处理。

文字之所以能够超越实用的局限而成为视觉导识设计元素,是由汉字的构成特点、书写工具和载体等因素决定的。汉字由点和线组合而成,具有高度抽象化的特质。而"点"是线的浓缩,"线"亦是点的延长,"点"和"线"是一个事物的两个方面。因而,中国的文字艺术又被称作线条的艺术。汉字史上,起源最久远的成字工具是契刀和毛笔,但使用时间最长的书写工具是毛笔。与甲骨刻辞同时出现的殷商甲骨书辞即为明证。当契刻文字退出历史舞台后,毛笔的制作工艺和书写功能却与时俱进,不断完善。毛笔的特性是软,"惟笔软则奇怪生焉"。当然,此"软"指弹性而言,非软弱之意。随着遣毫之时的提、按、顿、挫、疾、徐、迅、缓,笔下会产生出极尽变化的线条造型,分割出大小兼存的块面,营造出别有洞天的艺术世界。另外,中国文字所采用的书写载体也规定着其能够具备艺术感染力的特性。汉字的书写载体历经甲骨金石、简牍缣帛等多种变迁,韧性强、质柔软的安徽宣州纸最终成为理想的书写载体,笔墨挥洒其上,交融渗化、黑白浓淡之间情趣并出。可以说,文字艺术丰富的表现力与这种书写材料的应用有着极为密切的关系。

文字成为视觉导识设计元素,并且能够成为中国文化精髓的代表,除了上述客观原因外,更重要的是,中国文字艺术与中国文化相表里,与中华民族精神成一体。中国文化的精神是天人合一、贵和尚中。这种强调整体和谐的思想,肯定事物是多样性的统一,主张以广阔的胸襟、海纳百川的气概,兼容并包,使社会达到"太和"的理想境界。文字的理想境界也是和谐,但这种和谐不是简单的线条均衡分割,状如算子的等量排列,而是通过参差错落、救差补缺、调轻配重、浓淡相间等艺术手段的运用,达到的一种总体平衡,即"中""和"意义上的平衡。笔画间的映带之势,顾盼之姿,在注重个体存在的同时,兼顾补充其他的功用。

在这个室内共享空间设计体系中，文字起到了非常重要作用

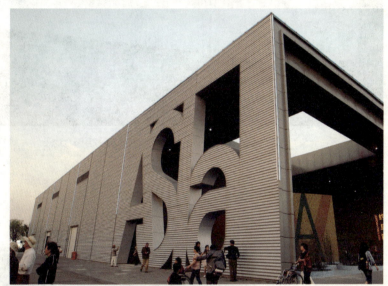

在一个大建筑环境下的视觉导识体系的文字应用，字母ASIa用大尺寸构象成建筑结构

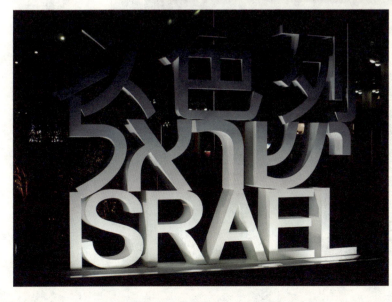

"以色列"中英文共同构成了一组空间视觉导识形态

文字艺术对视觉导识设计的诠释深刻而周详，对视觉的体现博雅而细腻。我们从对文字文化的研究中看到了视觉导识设计中富有生机的精华，更看到了文字中所蕴涵的生生不息的设计精神。

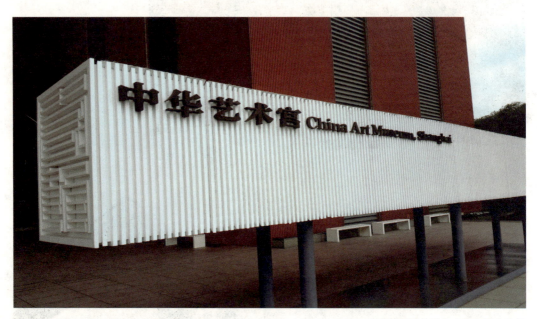

在国际大型社会公共管理机构中的视觉导识设计，都采用以文字为主的设计方案，原因在于文字是各国交流最为明确的方式

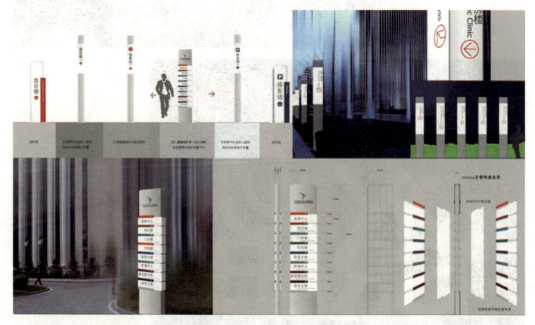

综合视觉导识体系中的文字信息应用

① 文字的设计规则

字体作为一个客观存在，它的字型或字体本身是难以对所有的场所都能很好地匹配。有时，一个单独的字体看起来很美观，但由于因为客观的环境——尺度、颜色和场所的变化而失去它本身所具有的价值。比如静止和行走时，对文字的识别是不一样的。静止时观者可以辨读很细小的字，行走时，跳入眼帘的只会是大字，行车时，更是只是注意少量的大字。所以，字体的信息表达，要根据场所的变化，经过专门的测试后，才可以被使用。

我们在设计字体时，要根据场所的功能和实施方式来考虑，如识别、点缀和记录的功能，以及对这些字体所处的环境场所类型和建筑等，都会影响字体的效果。

在设计时除了要研究字体本身的结构美感外，还要选择和改变字体的颜色，如字体的图与底等，在通常情况下，黑底白字的效果比白底黑字的扩张性强，传达信息的速度快。同时，经光照耀时，字体的明度和纯度的选择也是十分重要的，细节的设计风格从黑底白字的装饰性中透露出来，极致简洁，更好地发挥了该视觉导识的庄严性。

在进行文字的编排时，有以下两种方法。

a.把视觉导识设计的文字面积化，即把画面中的文字根据文字单元的数量和内容，进行面积的编排。通过文字面积大小的变化，使文字形成大小面积不相等的组合，使画面中的文字部分出现点、线、面的布局，从而减轻观者阅读负担，增加阅读兴趣。

b.文字的视觉导识设计还应注意文字本身的效果，把不同重点的文字内容用不同的字体来体现，但不宜过多，字越少，内容越醒目，反之则会使信息的传达复杂化。

一般说来，粗壮的黑体字及圆头体字，在视觉导识设计上易于识别，且信息传达也快。粗壮的字体反映了建筑的阳刚之气，具有雕刻般灿烂的效果。由于城市导识是面向大众的，所以常常采用简易字，即使是文化层次较低的人也可以识别。同时，一块标识牌上写多少个字、标多少个符号或图案，都有严格的规定。文字的大小必须能被人轻易看见，能使人在短时间内阅读完毕。

将图形与文字结合在一起，重新构成字的新概念，缩小了它本身的内涵，赋予字特定的含义，或重新来诠释字的字面意义：把字进行图形化的处理，把文字的形作为图像来对待，把文字作为创意的根本指导思想，以形来拓展意，以意来限制形的蜕变，进行文字的意象化处理，使它们在视觉导识设计中的表现更加丰富多彩。

② 视觉导识设计文字信息的作用及表达

在视觉导识设计中，文字也发挥着同样重要的作用。无论它是和图形一起使用，还是单独使用，都会给观者带来最大的清晰度，因为文字是理性的根本。如在行车中，内容清晰的文字会给司机或行人带来明确的效果。规范明晰的文字还可以确保司机在识别文字内容的瞬间就能作出准确无误的判断。

在城市导识系统里，通过有文字的安全告示牌来传达信息，让人们深刻地感受到它的意义，并加深对比的印象。如"你饮酒了，请不要驾驶"或"为了您和家人的幸福，请安全驾驶"等，都能让观者很好地理解，这也是观者与环境设施对话的一个重要标志。

无论是哪一个国家，或哪一个场所，文字的信息都是被大众所关注的。当人们审视文字时，不仅要了解它的内容，还要评价文字的字体。这与场所、情景、尺度、材料等四个因素有关，这几个因素对于各个不同的案例的影响各不相同。场所、尺度以及材料能极大地影响字体本身，赋予其意想不到的美，比如，标识不仅指示明确的内容，且美观大方的字体掩映在红花翠绿之中，在完全、准确地传达信息之时，又给环境添了一道美丽的风景线。

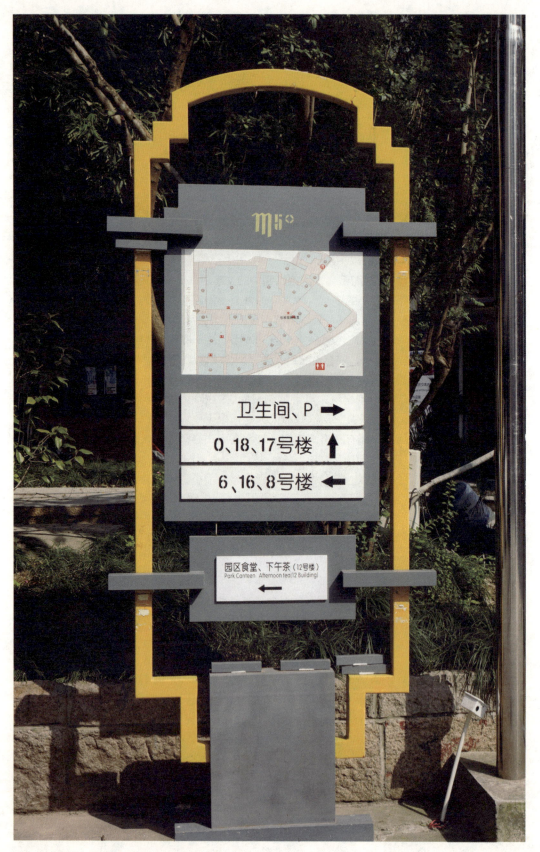

城市建设规划中建筑物外墙面文字数字的应用

（2）图形

图形作为设计的语言，在处理中必须把握主要特征，注意关键部位的细节。其表现是通过对创意的深刻思考和系统分析，充分发挥想象思维和创造力，将想象、意念形象化、视觉化。这是创意的最后环节，也是关键的环节。图形必须保证视觉信息充分准确地传播，必须顾及大众的理解和接纳程度。它在设计过程必须是将观念转化为视觉形式，并将这种形式表现出来，才能实现直接进入人与人沟通和交流的平台，产生准确、有效的信息传播。作为复杂而妙趣横生的思维活动的创意，应用在图形创意、广告设计中，它是以视觉形象出现的，而且具有一定的形式。

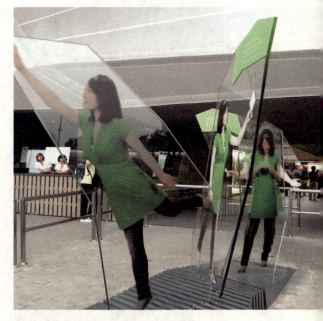

人物和抽象图形是构成图形信息展示的主体，玻璃材料和丝网印刷工艺是本组视觉导识设计的亮点

图形语言的各个元素是为了便于人们的交流，任何一种语言中词汇和符号的含义都应该是连贯和通用的，就像文字语言中的每个字和词都有自己的意义和用法，所有词有一定的顺序排列，方便人们查阅和使用。图形语言的主体、连线与词相似，也可以组成一系列的图例。在生活中有一些面向大众的图像语言，它们有些通俗易懂，有些则是沿用已久的惯例，如公路标识、交通图例、音符和数学符号等。图形语言的建立需要有作为基础的事物以及熟悉该事物的大量经验，不是一朝一夕就能完成的。作为基础的事物可能是某个学科，也可能是某类熟悉的事物。主体元素就是根据这些事物抽象出来的容易识别的符号。在使用图像语言之前，认识尽可能多的图形元素，可以令我们选择的范围更广，表达的含义更多。

用具象图形通过多种材料表现的视觉导识设计

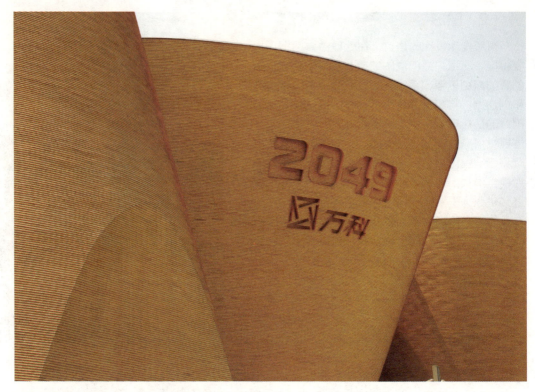

建筑形态构成的结构关系也是视觉导识表现的重要部分

在视觉传达设计三大要素基本要素中，图形以其不可替代的形象化特征成为设计三大要素中视觉焦点。随着现代科技的发展、计算机辅助工具在设计中的应用，图形的设计手法和意义表现日趋多样化。首先它以其独特的表现力，在版面构成中展示着独特的视觉魅力，同时在平面构成要素中形成广告性格及提高视觉注意力的重要素材。因为它往往能引起人们的注意，并激发阅读兴趣，所以它给人的视觉印象要优于文字。在视觉顺序上，它仅次于吸引人的品牌名称。优质的图形设计可以在没有文字的情况下，通过视觉语言沟通，跨越地域的限制、语言的障碍、文化的差异而进行无声的交流，从而达到无声感染的艺术效果。

① 图形设计的方法

图形设计的方法一般有以下几种。

a.双关图形。双关图形意味着图形有双重的解释，一种是表面的意思，另外一种是暗含的意思，而暗含的意思往往是图形的主要含义所在。言此而意彼，可营造含蓄的表达效果。比如，图形是一群鸭子过马路，既可以理解为"有动物经过"，也可以理解为"有母婴路过"，既有趣，也易懂。

b.正负图形。指正负形的相互借用、相互依存。作为正形的图和作为负形的底，可以相互反转。黑与白是相对的，没有白就没有黑，没有虚就有没有实。这种手法不仅使图形可以在有限的版面反映更多的信息，还可以增强画面的巧妙和新奇。通过图形的正负形的互用，还可以暗示两者之间潜在的关系。

c.共生图形。在设计中打破一条轮廓线只能界定一个物象的现实，用一条轮廓线同时紧密相接的，相互对立衬托的形象，使形与形之间的轮廓线可以相互转换借用，互生互长，从而以尽可能少的线条，表现更多丰富的含义。

把文字进行图形化设计,这一手法在视觉导识设计中是常见的方法,如果在材料上能够有创意设计就能产生良好的视觉效果

② 视觉导识设计图形的信息表达

图形是以具象或抽象的形象为主要特征,借以指导人的思想与行为,对人进行提醒或警示。它能直观表达意义,且简明易记。不同阶层、年龄、文化水平或使用不同语言的人都容易接受和使用。视觉导识设计图形的使用在人们生活中占的比重很大,并随着人们的价值观点、生活观念、生活方式的改变而改变。从国与国之间的交往到个人生活,从机场、车站、码头、高速公路到商场,可以说传递多种信息的视觉导识设计图形符号无处不在,它已成为现代化社会主要的视觉导识信息工具。

在视觉导识设计中,图形是最基本的表达方式。研究表明,人们对图形的注意、辨别、理解的速度均要快于对文字的处理。由于图形具有形、色的外观觉形态,及本身所包含的具体实际意义,对人的感知与逻辑思维产生刺激,从而更具有感染力和视觉冲击力,使人们得以保留持久的记忆。视觉导识设计图像的真正价值在于它能够传达无法用其他代码来表示的信息。视觉导识设计图形的唤起能力优于语言,具有唤起各种情感的力量,从而使视觉传播更加有效。图形的这些特点使它成为视觉导识设计中视觉的中心和信息敏感区。

在视觉导识的设计中,最重要的一点就是使标识看起来亲切又愉悦,因此这些信息都可以用图形的方式直接表达出来。比如交通标识、海报和广告牌等,用电子的、色彩的,以及活动的载体表现出来,可以最大限度地把它们设计得美观又有视觉冲击力。

汽车图形在汽车引导中作用巨大

视觉图形符号元素作为构成现实中的城市物质环境的重要存在，不仅以物质的形式存在于城市环境中，更存在于城市的文化中，视觉导识设计借用的图形设计元素其主要部分正是城市文化的所在。城市文化不仅述说着城市的历史，而且更表明了城市自身的唯一性。城市视觉导识设计的视觉图形符号元素凸显来源于两个方面，一是在历史发展中形成的物质环境形态，二是在历史中逐渐形成的城市图形文化，而其中城市图形文化又是最本质的，它具有恒定性、延续性，民俗、民风可以说是体现城市文化的精髓因素。

视觉导识设计从静态表现转向动态传达，从单一媒体跨越到多媒体，从二维平面延伸到三维立体空间，从传统的设计转化到虚拟图形形象的传播。在变化中视觉导识设计对于传统造型中"形"和"意"的沿用，可以说是对视觉图形符号元素的一种发展和提升。

高度科技化、信息化的现代社会对图形符号现象带来了巨大的冲击，同时也给其带来了新的发展契机。新的观念与思维方式的导入为我们重新审视"视觉图形符号元素"提供了更多的思考维度，而新技术、新材料的出现也为视觉导识图形元素的再设计提供了更多的可能性。

多彩而简洁的视觉导识图形设计

视觉导识设计中抽象图形的应用,几何图形成为了抽象图形主要表达方式

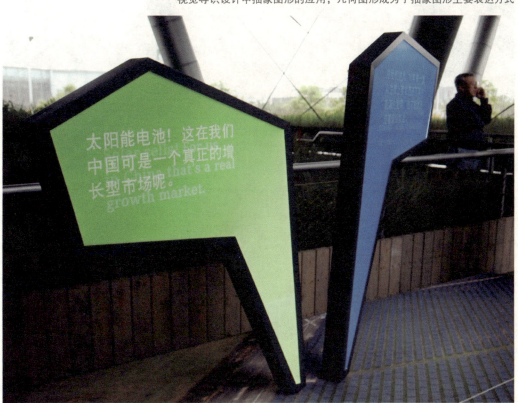

（3）元素

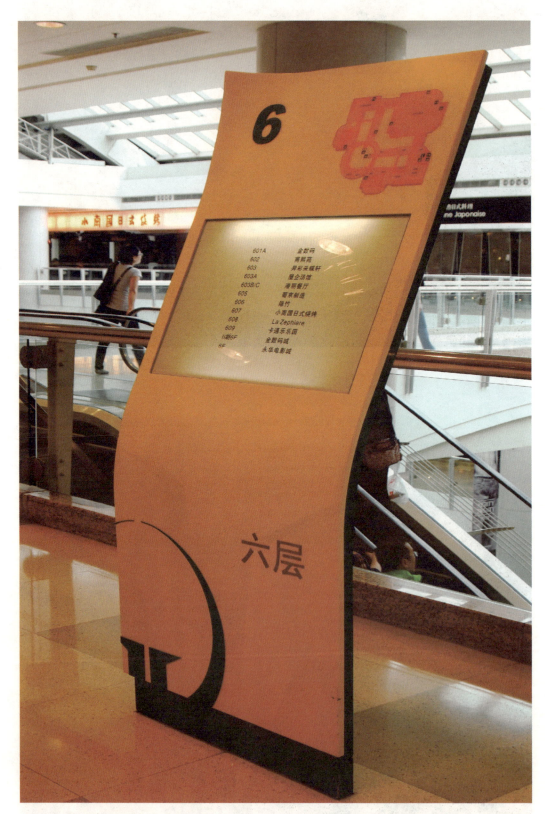

流线型的外观设计元素成为了现在流行的设计趋势。这一组商业空间视觉导识应用就是一个范例

设计师应该意识到传统文化的优点，敏锐地将视觉符号元素应用到现今的视觉导识设计中，在视觉上给受众以耳目一新的冲击，在设计让人感觉很美、很惬意的同时，又能很好地完成功能需求和信息传递，自然地将有符号元素意义的图文及其他视觉形态运用到导识视觉设计中。

设计应在人与人、人与空间、人与自然的交汇融合上，体现出感性与理性的完美结合，追求规律融于规律、秩序合于秩序、物相归于自然的和美境界。它可以给人以心旷神怡、别有情趣的精神享受，也应该是功能与服务的结合体，好的视觉设计应是超越地域文化，超越语言行为，没有国界区分的。其实，视觉导识设计本身就是一种信息载体，它是服务于任何人群的，这也正是导识视觉设计的初衷。设计师可以用现代的审美观念和功能需求对符号中的一些元素加以改造、提炼和运用，使其富有时代特色；或把符号的识图方法与表现形式运用到视觉导识设计中来，用以表达设计理念，同时也体现民族个性，反映出一种厚实的文化底蕴。

现代设计离不开对元素文化精神的继承，离不开融入元素文化精神的现代审美，而现实世界各种思潮和多种文化的影响几乎深入到各个元素之中，人们往往忽视了充分了解和体察本土元素艺术的存在和应用可能。同时，在承认元素艺术多元化的普遍共识中，却包含着用现代的价值观来理解和判断我们的元素文化艺术的因素。元素文化给视觉艺术带来的绝不是简单的图形和文字视觉表象，而是有着深厚人文理念和人生哲学，讲究天人合一，追求物质与精神高度统一、人与自然和谐共生的社会"场"。视觉导识设计在这个"场"中表现出明显的科技属性和自然属性。如果我们不能通过艺术设计手段烙上元素印迹，那么我们能看到的城市视觉导识会是一些毫无生命的标识杆。

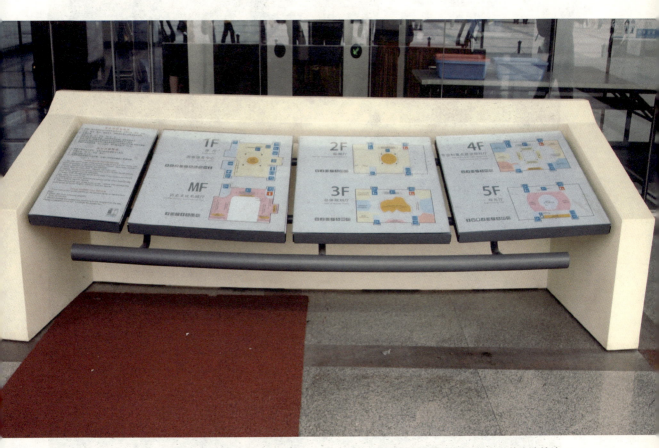

现代几何图形元素的应用，结构十分简洁

中华文字以及中华文字构成的图形是视觉导识设计的重要元素，本组作品就是以中华书法文字通过木质材料表现完成的视觉导识方案

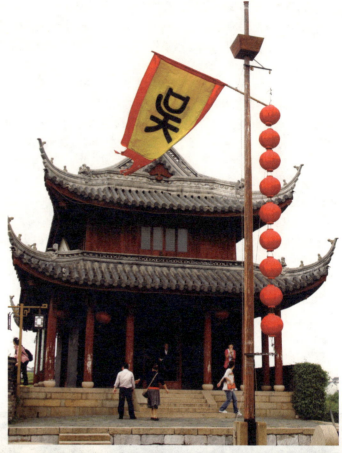

在中华文化中，应用于视觉导识设计最多的是红色的灯笼和黄色的旗帜。这从色彩应用到外形都印有浓烈的中华元素符号

中华碑刻很能代表中国元素精神

数字化的图形元素应用

 中国元素在视觉导识设计应用过程中往往因为过于共性化而导致缺乏个性。例如,一想到中国元素就是大红灯笼、京剧脸谱、龙、旗袍、中国功夫、中国红。而事实上,中国元素远不止这些,其内涵非常深厚和宽泛,表现形式也并不局限在具体的符号上。从本质上讲,中国元素在设计领域的兴起折射出中国传统文化的强势崛起。视觉导识设计与现代化的城市建设都反映出中国元素带给设计领域的文化灵感。

 中国元素在视觉导识设计中的应用应该建立在中国传统文化基础上,离不开文化的支撑,那种符号化和表面化的中国元素并不能完全体现出传统文化的深厚底蕴,也未必能带给产品真正的视觉导识设计。毕竟这些视觉导识设计元素不应该仅仅体现在设计的表象上的外观上,它应当是设计师对民族文化理解后的一种自然的情感流露,设计的内涵就是文化。

 因此,能否在视觉导识设计中体现出文化的内涵,能否将中国元素巧妙地融合到视觉导识设计当中,就要看设计者的知识背景和对文化的理解能力了,如将中国元素转换成中国符号作为视觉导识设计用在建筑与景观的设计中,许多构筑物因地制宜地为观景创造了良好条件,其本身也极具观赏价值。

由多种材料构成的不同形态，通过艺术加工，使之有了视觉冲击力，这也是视觉导识元素构件

在今天的视觉导识设计领域，中国元素可谓大放异彩。国际化大公司在京举办活动，为了表示对中国文化的重视，都在将视觉导识设计中所得到的中国元素用于各自不同的标识体系，将传统的色彩换成富有中国特色的大红底色，而开幕式多选在天坛祈年殿举行，也是为了特别突显中国元素，开幕式现场的背景板上的天坛祈年殿那富有神韵的三条弧线以及两侧的皇家门钉图案则投射出高规格和庄重的格调。几个别具匠心的中国元素就彰显出北京丰厚的文化底蕴和现代文明的双重魅力。最近几年，从视觉导识设计、建筑设计到平面设计、标识设计，中国元素越来越多地应用在这些领域，如何将传统的中国元素与现代设计合理结合是一个重要课题。中国的造园态度遵循诗画的创作原则，并追求诗情画意的艺术境界。如苏州留园。诗画意境也是现代景观和室内设计所追求的目标，这种例子在视觉导识设计中也是屡见不鲜的。

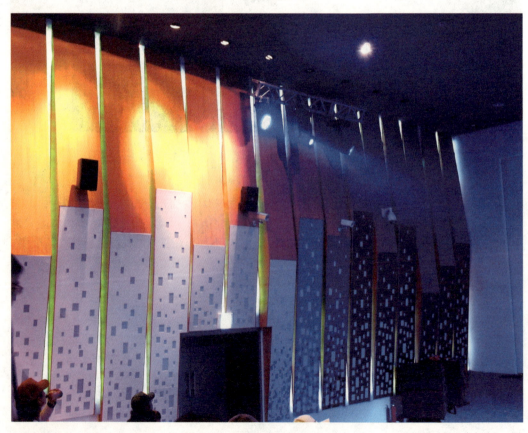

灯光环境设计和结构设计合二为一，是视觉导识元素应用常见的方法

（4）版式

空间结构构成要件设计是视觉效果的版式展现

视觉导识的版面和广告招贴的版面的设计略有不同，因为它的面积相对较小，所以要求标识的版面更为简洁、精致。这就需要在设计时充分处理好视觉导识这个方寸之间的点、线、面、体的关系。

视觉导识的排版是由点、线、面、体组成的，这有利于表达标识的空间层次。观者在阅读时才得上下转接、左右检索。当然，它们的作用不仅仅是方便阅读，更重要的是使内容的传达够清晰。

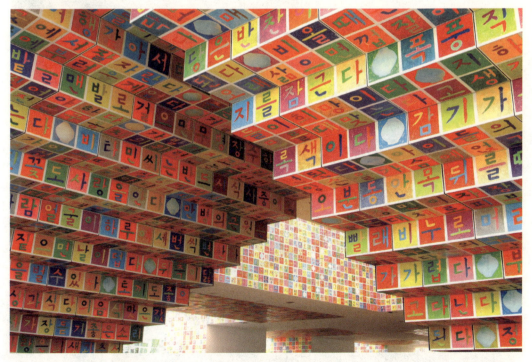

空间结构设计和空间组织构成能在很大程度上反映视觉导识设计的内涵，三维立体空间是视觉导识设计最终表现形式

① 点

点是视觉艺术中的最小的单位，在视觉导识中极有魅力。设计者在设计的过程中要善于选"点"。

a. 文字有点的属性。我国的汉字本身就是一种艺术，在世界上独具一格。现在它有宋体、仿宋、黑体、楷体、隶书、魏体等传统印刷体，有电脑激光照排创造出的现代圆体、综艺体、琥珀体等五十多种新字体，还有变化过的扁体、长体、斜体、弧体等变形体，再加上空心体、立体字、勾边字、反白字等这么多的字体，通过放大、缩小和衬底相结合，能够创造出各种生动的"点"来。

b. 各种衬底、形状各异的灰网、色块都可以作点。处于标识版面重要位置的图形，可视为被放大了的点。通过精心剪裁等艺术处理，对突出主题，平衡、美化版面起着重要的作用。

c. 主题词是一个强势的点，通过加大、加粗的手法，它可以起画龙点睛的作用。

d. 图形与箭头等符号，可以作为点来打破单调、平淡的视觉效果。

e. 装饰性图案，可作为小巧的点，来弥补版面的不足，点缀其间，对比成趣。

上海世界博览会的英国馆就是由点为基本元素构成的视觉效果空间版式设计，在形态上形成了很强的视觉冲击力

在版式上由文字组成点单元，通过艺术设计制作而成的导识设计

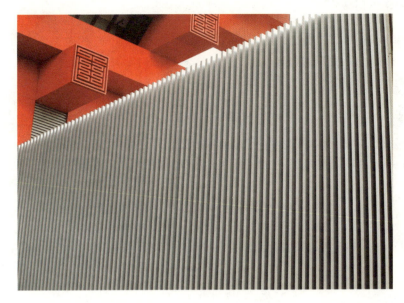

单一纵向线条通过反复设计，在视觉导识版式表现上构成了面，而视觉效果的好坏在很大程度上是由面来决定的

② 线

线是人类无中生有创造出来的多功能绘画手段，绘画大师拥有极富个性的线。视觉导识版面设计中的线有着不可言传的移情作用。它的妙用给予版面丰富的空间层次和信息，使读者能更快地把握导向内容，感悟主题。

a.线的自身有着丰富的内涵，它是自然景象和社会事物的高度抽象，所以在设计时首先要了解线的特征。如水平线有和平感、亲切感，它来自田园、草地；垂直线有崇高感，启迪于高山和建筑物的外观；斜线有动感，产生于活泼、不稳定的事物；放射线比曲线有爆发力、细致，透着宁静、祥和；粗线意味着沉得、分量；花线体则体现妩媚秀丽。

b.穿插于版面之间的线，或与标识牌适形的线，对视觉有微妙的暗示作用。标识牌上的线形框，利于人注意力和思维的集中。

c.文字组成的短小的线，可以活跃气氛，夺人视觉。

d.环绕于关键词中的线，能平衡画面，给人以稳重感。

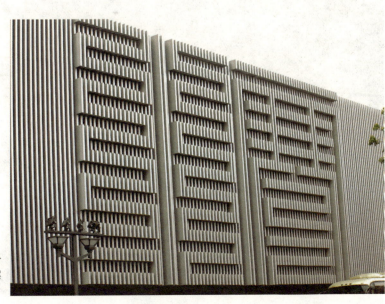

面在版式表现上也会有自身的结构设计变化，这一组案例就反映了这样的设计风格

③ 面

面是绘画艺术中最早的展现形式。面的使用，促进了视觉导识的视觉冲击力的形成。

a.在关键词与周围空间，人们可以观察到"面"的存在。不同的字体块面，由于密集不同，面的深浅也就不同。

b.一个大小、宽窄、长短、深浅不一的块面，异形互嵌，有机组合，使版面严谨，富于变化，体现了一种节奏美。

c.图形的平面性及形象性，在版面中作为"面"来展现，尤其引人注目。通过图形烘托气氛，可以加强文字感染力，以生动可视形象为文字作通俗的解释，达到吸引观者的目的。

④ 体

体即体积，由于标识版面的局限性，体一直没能体现其价值。随着科技的进步，出现了大量的版面语言，比如凹凸字，可以通过光影的效果，体现一种"体"。线与图相压，文字与图形互叠，也能产生立体效果。通过板块阴影模拟，也可以使平面产生一种"立体"的效果。

形式感非常好的单一体，这在视觉导识设计上，特别是在版式设计表现上地位很重要，它是空间结构的组成要件

空间版式应用形体在建筑物和与建筑结构相关的设计上,图形版式的设计能通过体面关系表现得十分充分

版式产生于文字,源于图形,并从图形设计中分离出来,形成视觉语言的抽象化视觉符号。它能有效记录人类的思维和语言,并广为传播。显而易见,版式具有超越国界和语言障碍的优越性,版式传递信息的速度要比文字快得多,越是简洁的版式越能在最短的时间内抓住观者的视线,并快速地传递信息,具有直观性、通识性、可信性。

　　版式的意象化图形创意就是把版式本身当作一种图形来对待,再加上其本身的文字内涵进行含义的延伸。设计时,可以把版式图形符号与文字结合在一起,重新构成版式的新的概念,缩小版式本身的内涵,赋予它特定的含义,或重新来诠释它的版面意义;也可以把版式进行图形化的处理,把版式的形作为图像来对待,把版式的意作为创意的根本指导思想,以形变来拓展意,以意来限制形的蜕变,进行版式的意象化处理。

应用于户外媒体的图文版式视觉导识设计

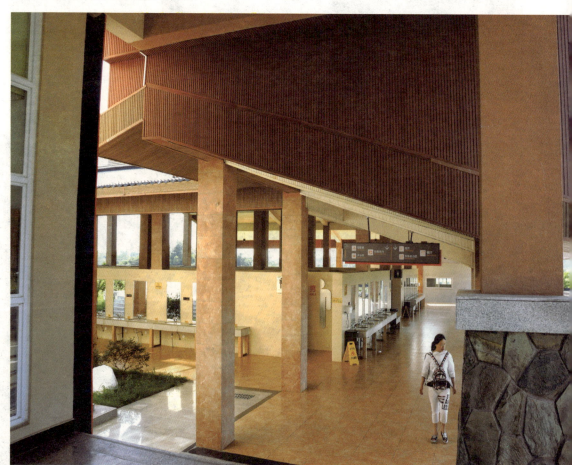

对文字和图形都有要求的视觉导识展示项目，版式设计显得十分重要

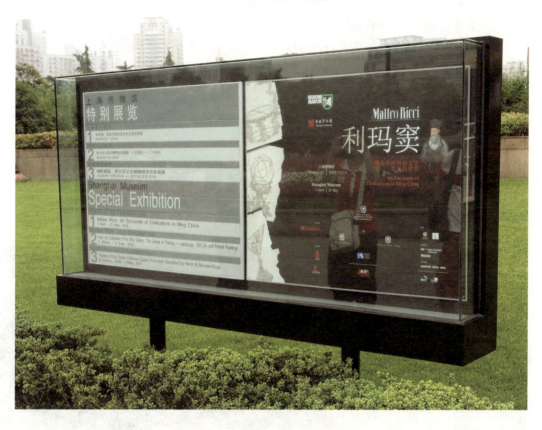

地图版式是视觉导识设计中常用到的设计版式

（5）色彩

在视觉传达设计三大要素基本要素中，色彩以其不可替代的形象化特征成为设计三大要素中视觉焦点，随着现代科技的发展、计算机辅助工具在设计中的应用，色彩的设计手法和意义表现日趋多样化。设计者将色彩视觉语言转化为一种强大、准确有效的信息源，让大众接受，最终实现设计的价值。色彩以其独特的表现力，在版面构成中展示着独特的象征视觉魅力，同时在平面构成要素中形成广告性格及提高视觉注意力的重要素材。色彩往往能引起人们的注意，并激发阅读兴趣，它给人的视觉印象要优于文字。在视觉顺序上，它仅次于吸引人的品牌名称。优质的色彩设计可以在没有文字的情况下，通过视觉象征语言沟通，可以跨越地域的限制、语言的障碍、文化的差异而进行无声的交流，从而达到无声感染的艺术效果。在视觉导识设计上独具特色，脱颖而出，由此构成了色彩创意语言的意象表现。

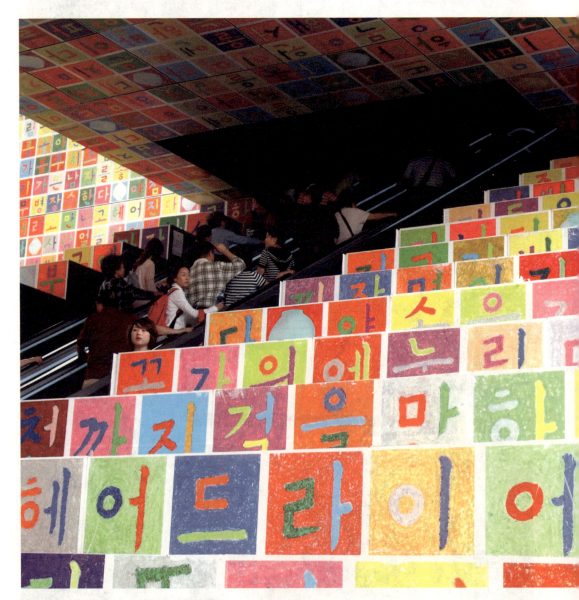

用韩国文字色彩来表述多彩的韩国国家展馆

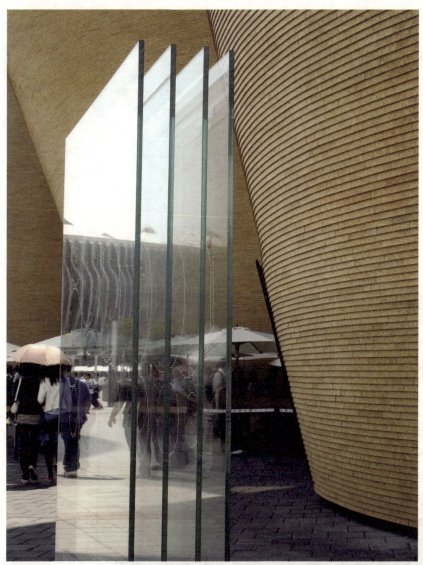

用四块并列结构设计的玻璃形体来象征企业的一种精神

在视觉导识设计体系中，通常情况下通过色彩来象征一定的主题，最为常见的就是绿色象征环保

色彩是环境中重要的视觉元素，也是城市导识系统中一个基本要素，它和形、光等视觉元素一起传达城市环境的信息和语言。它依附于其他元素而存在，又和其他元素紧密相连，色彩相对于其他视觉元素，更加直观和鲜明，更富有情感。

　　视觉导识设计的色彩是由底色、文字与数字色彩和装饰性色彩共同组成的。按版面底色的不同基本上分两类，一类是版面底色为白色，另一类版面底色为彩色，如黑、红、蓝、墨绿、橘黄等。各类不同色彩的标识创造了整个街区的活泼气氛。

　　最常见的视觉导识设计版面是白底色，文字是黑色或其他颜色。如果标识种类过多时，可以在视觉导识设计版面顶部或其他地方设几条彩色条，以压制不同内容的标识。或把图案植入标识牌内达到统一视觉的效果，使统一中有变化。通过这些风格一致的视觉导识设计标识，可以打破整个地区或整条街的界限感。

　　彩色底色的视觉导识设计也有很好看的艺术效果，不过需要注意的是，首先，文字与底色的视觉导识设计排列要对比鲜明，使文字应在版面底色上跳出来。其次，在色彩上不能靠近，还要注意轮廓要清晰，文字要加白边，如果是视觉导识设计最好有白色背衬。

文字的多级设计和对比色的应用，象征着主题的严肃性

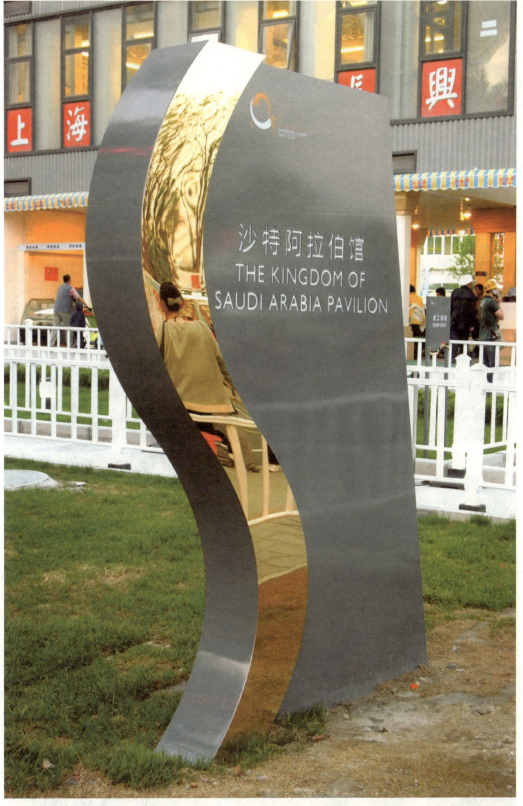

在视觉导识设计中,很多情况下金色都代表高贵与富有,这是一组沙特阿拉伯联合酋长国的视觉导识牌

① 象征性的视觉导识色彩效应

色彩对人引起的视觉效果不仅反映在物理性质方面，还反映在人的心理感觉上。如冷暖、远近、轻重、大小等，这不仅是由于物体本身对光的吸收、反射造成的不同效果，而且还存着物体间的相互作用关系所形成的错觉，这在城市户外导识标识中大有影响。

a.温度感

在色彩学中，把不同色相的色彩分为热色、温色和冷色。从红、橙、黄到黄绿色称为热色，以橙色最热。从青到紫称冷色，紫色是红与青色相混而成，绿色是黄色与青色混合而成，因此是温色。这和人类长期的感觉经验是一致的。

b.距离感

色彩可以使人感觉到进退、凹凸、远近的不同。一般暖色和明度高的色彩具有前进、凸出、接近的感觉。而冷色系和明度低的色彩则有后退、凹进、远离的效果。在导识设计中，常利用这些特点法点缀各个不同场所的远近与进退，以达到最佳的提示效果。

② 视觉导识色彩的互补性及目的性

a.互补性

色彩在视觉导识系统中不是孤立存在的，一方面是因为它附载在某些具体的建筑物上，通过这些建筑物体现出来。色彩的视觉效果常常取决于环境中综合色彩形态和材料上，以及色彩与光之间的关系，所以设计者往往会关注视觉导识的局部色彩与城市环境地整体色彩之间的布局关系，以期达到良好的视觉导识效应。

另一方面，色彩的互补性还和背景色有很大的关系，根据测试表明，在夜间黑色的背景下，人们对黄色的警觉性最高，其次是红色和蓝色。白色背景下，人们对红色的注意度最高。比如冷色体系的色彩明度对比是有效的，比较容易使人看到，但两纯度高的互补色搭配在一起，却会减小它的视觉冲击度。

b.目的性

城市视觉导识系统中，色彩的目的性是要使该标识能区别于其他视觉元素。导识标识的色彩能引人注意，就是因它会使某个标识的色彩具有强烈的可识别性，使观者可以在复杂的环境中一望而知。

根据研究表明，在所有的色彩中，人对其注意的秩序分别是红、蓝、绿、白色。对于导识标识来说，红色的醒目程度要大于黄色和蓝色，因此在十字路口，常用红灯来警告行人或司机。在坡道、施工路段也常常用目的性较强的黄色来代表危险的意义。在主题公园里，还会利用明度高的色彩来吸引游人的目光。

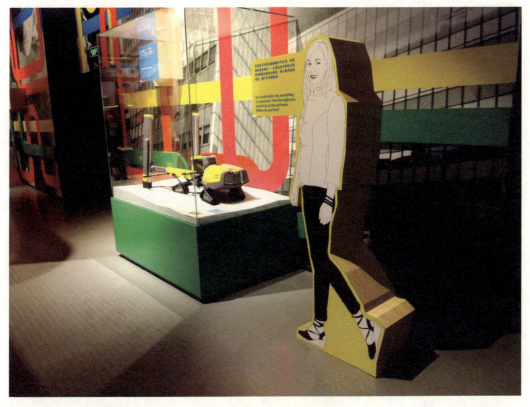

每一种色彩的应用对应每一个所需表达的不同内容。纯色的应用是被视觉导识设计广泛接受的，因为单纯色彩有着极强的视觉传播效应，而视觉导识所需要做到的就是这一点

③ 色彩的设计方法

　　色彩本身没有绝对的美或不美，而在于它的组织是否合理。在色彩的配置中，主要有同类色、对比色、邻近色、有彩色、无彩色等几种。色彩的配置要与人的心理环境相协调，这样才会给人以愉悦的、美的感觉。

　　a.同类色的配置。同类色是指色距很近的色相，它有色相上的同一基调，又有冷暖、明暗、浓淡的细微变化，是一种大同小异的调和方式，具有平和、大方、简洁、清爽的性格。这种色彩配置可以使导识标识看起来整体协调、完美统一，常用于广场或会馆等地，可以整合那些形态杂乱、陈设繁杂的空间。

　　b.对比色的配置。对比色是两种以上不同个性的色彩的搭配，如蓝色和橙色，由于双方不含相同的色相元素，容易形成对比强烈、活跃环境的特性，是一种富有表现力和动感的色彩搭配，它比较适合在安静的环境，如林间道上的视觉导识。

　　c.邻近色的配置。在色相环上相邻或距离较近的色彩的组合，既可以保持色调的亲近性，又是色距拉开的差异性。由于色域较广，具有很强的适应性和包容性。

导识空间 —— 类别设计

3

3.1 导识空间

（1）二维表现与三维空间

出现在广场空间的小型导识文字版，是视觉设计的基础单元，在材料运用上，以金属材料为主，多数用铝型材加铝板

视觉导识也是一种符号文化，也有着相应的表达语言，但不同的文化符号传递的信息是不同的。视觉导识蕴含形态、形式、材料色彩和图像于其中，同时也可以利用这些内容组成一个二维或三维的空间。

视觉导识由它的视觉形态向观者传达自身的思想，达到指导或是劝说的目的，观者也正是通过标识的图形、文字，再结合自身的经验加以验证，最终了解它的内容和信息。显然这些二维或三维的形态充当了传达的媒介，成了这个标识成败与否的标志。这也是由设计者在设计的过程中，从对二维图形的挑选到进行三维空间的转换的有效把握所决定的。比如赛车场地，设计者将拐弯处的墙壁涂成黑、黄相间的条纹时，会使车手联想到老虎或是蜜蜂等能给人带来危险的动物，从而不自觉地产生畏惧感和警惕性。又如在街边矗立的一些外观高大的立体标识，不仅会给观者带来安全感，还会给环境营造一个景点。

① 二维图形在标识中的表现

所谓的二维图形即平面图形。在视觉导识中，图形、文字及它们的组合构成了整个标识版面的视觉效果。其中二维图形是最基本的工具，能够直观地去表达导识的内容。人们对二维平面图形的注意和辨别要优于文字。由于图形具有形、色等观觉形态及本身所包含的具体实际意义，能对人的感知与逻辑思维产生刺激，因而更具有感染力和视觉冲击力。二维图形在标识中的表现要注意以下三个方面。

a.二维图形的表现要少而精。对大多数的导识标识来说，图形运用得多与寡，其视觉传达的信息是大相径庭的。一个醒目的标识，它的图形形象鲜明突出，一目了然，有两个或两个以上的图形产生的视觉冲击力相对减弱了，且信息杂乱。

b.二维图形的面积取决于图形的重要程度，大面积的图形可以产生较强的冲击力，以达到瞬间传达信息的目的。小面积的图形可以加深了导观者的深入观察，从而加深观者对该标识的印象。

c.图形的信息是根据观者的习惯来感受标识的内容的。如红色的图形可以让人产生危险感。

这一组视觉指导为主题的导识设计,从三维空间结构设计上来看,它是一个立体的构件,从每一个单元构件的设计上来理解,它又是二维平面的设计

② 视觉导识的三维空间的构成

我们知道，视觉导识是艺术与实用的完美统一，而不是一件纯粹的艺术品，它的最大功用就是实用，是让观者有所知有所感。标识的功能性的体现除了颜色、图形、字体外，还有一个重要的条件，就是立体化的整合，这个立体化的整合就是我们所说的三维空间的表现。

生活中的三维空间是一个立体的空间，它看得见、摸得着、能深入，就好像我们走进一个室内空间，有长、宽和高的实体界面。导识标识的三维设计方法有两种，一是在二维平面上建立远、近、中的立体空间关系，二是创造有实体界面的三维空间。

a. 比例关系的空间层次。面积大小的比例，即近大远小的空间层次，在设计中可将主体图形或关键词刻意放大，将次要图形缩小来建立良好的主次。通过空间强弱关系来增强视觉导识版面的节奏感和明快度。

b. 位置关系的空间层次。这是前后叠压的位置关系所构成的空间层次，具体而言，是将图形或文字作前后叠压排列，产生强节奏的三度空间，即标识版面的上、中、下位置所产生的空间层次，最佳视觉中心为重心位置。上下左右两侧的视觉按主次顺序排列。设计时，将主要的视觉导识安排在视觉中心位置，这样的构成会使视觉导识标识版面形成强烈的注目效果。

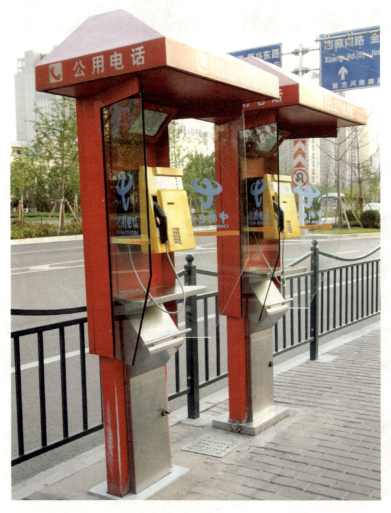

公共电话亭，特别是有现代信息交流功能的多媒体电话亭，都内涵了三维视觉导识设计理念

c.动静关系的空间层次。动静关系是指标识版面图形造型的动静,也可以指色彩的冷暖搭配形成的动静,或者文字的大小形成的动静。动态会使版面充满活力,获得较高的注目度,静态使版面冷静含蓄,具有稳定的因素。两者在版面的组织上,彼此衬托对比,建立空间感。以细小的文字形成的版面,从整体上看具有肌理感,它的大小也可以形成丰富的空间。

d.黑、白、灰的空间层次。视觉导识无论是有色还是无色的二维平面,均有黑、白、灰三个层次。黑、白为对比极色,它们在一起搭配的效果最单纯,最强烈醒目,最能保持远距离信息的传达。一个好的二维平面,由色调形成的三维空间是非常明确的,它的形与空间大小、面积的对比关系,文字字体的整体关系,都要达到对比统一,才能有和谐而强烈的视觉美感。

③ 视觉导识实际界面的三维空间

这种三维空间是指实际存在于空间的形态,有具体的长、宽、厚的实体界面,有一定的开放空间。

城市视觉导识是三维空间中几何形体的构成艺术,是一个特别的分支,拥有独特的形式美。它依托现代高科技技术,以多种新型材料为条件,易于加工制作,并紧随现代文化意识的趋向,用简洁、明快、单纯的物质形象来满足环境和观者的心理。它的秩序性和规律性以及色彩、光影及肌理的斑斓变化,还有单体形、组合形的几何构成,都极大地满足了观者的视觉导识要求。

④ 视觉导识的三维空间形态要素

a.造型要素。导识标识不仅要有塑造手法和形式感,还有规范性和秩序性,即几何形的点、线、面、体的分割与构成,形成一个既理性又感性的立体形象。

b.材料要素。这是视觉导识的造型条件。在设计时,既要注意选材,还要注意不同材质带来的不同感觉。现代视觉导识经常使用透明材料,在一定程度上使拥挤的城市生活空间显得透气、舒畅,不透明的材料则容易产生固定、厚重感。如要表现体量和力度感的标识则多选用面材和块材,表现轻盈灵巧的标识则选择线材。总之,材料质量、色彩、肌理不仅给人带来视觉美感,还可以给人带来触觉的享受。

c.意念要素。要求视觉导识传达主观意念,是设计者的目的,即表现出在某种环境里该视觉导识所呈现的精神面貌,比如它给人的感觉上是崇高的还是庄严的,是优雅的还是活泼的。

(2)多维表现与导识空间

城市导识系统的目的是为传达信息,这种信息的传达不仅需要考虑静态时的效果,还要考虑动态时的效果。不同的速度、不同的位置对视觉的影响也不相同。

传播信息、服务社会是视觉导识设计的重要作用

这一组设计方案是在公共空间最为常用的视觉导识系统，其传输信息的功能清晰明确

① 速度对视觉的影响

据研究结果表明，驾驶员的视力会随着车速的变化而变化。一般来说，动视力比静视力低10%～20%，特殊情况下，比静视力低30%～40%。例如以60km/h速度行驶车辆的驾驶员，可以看清前方240m处的交通标志，可是当车速提高到80km/h时，则连160m处的交通标识都看不清。行人在不同的运动速度下，视力也会发生变化，速度越快，视野内看物体的视力下降越多。快速行驶时，视野两旁的树木、房至等固定物体在人眼的视网膜上停留的时间很短，甚至是"视而不见"。在匀速行走的过程中，人的视觉习惯是平视和仰视两种，很少有俯视和斜视，那么在适当的视距情况下，平视的效果方便，有规则，比较容易看清标识上的内容，以及整个标识的形状，对突出的事物可以留下深刻的印象。

② 速度对视觉导识的影响

人在不同的视觉速度上有不同的视觉习惯。

a. 优先知觉自己关心的、自己想要注意的事物。

b. 容易知觉曾有过亲身体验的事物。

c. 对于外界事物容易按经验习惯去知觉。

d. 对自己认为关系重要的事物容易知觉。

e. 对于移动变化的事物容易知觉。

根据人的经验，同样视距下，导识标识越大，人辨别的识间越短，反之，则时间越长。大小的设置取决于我们期望用多快的速度和多长的时间来完成辨识。当然，前提是这个大小应是，正常人视力在正常的速度下，从最远点也能看见的。如高速公路上，车辆行驶的速度快，司机必须在极短的时间内完成辨识，所以标识牌远远大于市区内的标识牌的尺寸。

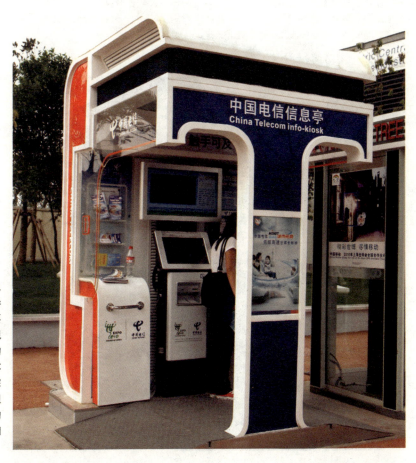

建立户外的多功能信息中心是将来城市视觉导识体系建设工程的重要发展趋势，也是城市视觉导识体系最为直接的表现形式，是三维立体空间与二维平面设计完全融合的领域。从这组设计方案来看，这样的设计已开始作用于我们日常生活中

城市规划设计中都会把城市位置的设计放在优先地位，视觉导识设计所需要注意的就是让城市位置明确化，手段是通过文字与图形再加上创意设计来实现。本方案通过地图信息服务方式来做到这一点

在室内部分更多的是以二维平面设计方式来展现视觉导识系统，但整个视觉导识系统还是处在三维空间结构之中，只是以平面视觉效果为主

③ 位置对视觉导识的影响

城市导识系统的布局,一定要符合人们的心理和视觉习惯,如果这些布局让观者感到别扭或看不到,那么就失去了导向的意义。

视觉导识是给陌生人看的,所以应该以简明为原则,还需兼顾无歧义。要让一个人在陌生的环境中能很快地、很方便地找到目的地,视觉导识的位置应科学选址。一些功能主要的、整体性强的标识,要处于心理和视觉突出的位置上,其他标识则应处于相对次要的位置,而且还要有相对的层次感。

视觉导识位置的布局有以下几种法则。

a.统一性。城市导识标识的位置必须保持统一,也就是同类标识的位置相对固定不变,尽量避免同类标识在道路两旁随意设置,这不仅不符合人的视觉习惯,也会干扰标识的空间层次。例如我国的交通标识都统一设置在道路右边并指向前方,这是符合人的视觉习惯的,使行人和司机都能很自然地阅读它们。除了要求导识标识在布局上要设在道路的一侧外,还需要同类标识的距离不可太远或太近。太远,会造成观者按照前面的标识走了一半,后面却不知如何继续走;太近,会使人产生视觉疲劳,特别是在道路交叉分流处、转折处及一些特殊地段,一定要合理布局。

b.可读性。视觉导识的布局充分考虑到与环境有机结合,既要突出功能,又要隐于环境,与环境之间的布局均匀,色彩协调。导向性标识不能藏在树林草丛间,或是出现广告堆置的情况,或是在路边100米以外,这些都会影响标识的可读性。在一些复杂区域的环境中,岔路多,且高楼密布,观者很难看到,在这种情况下,可在适当的路段增加标识的数量,使观者一目了然。

c.连续性。同一类别标识应符合人的视觉习惯,按流线形的方式连续分布,让标识起到真正的"导向"作用。在设计中,应从视觉尺度、位置、大小、色彩、材质等的连续性上全面考虑,让观者在第一个标识与最后一个标识之间能够非常顺畅地联系起来,节约阅读时间。

d.单纯性。不同类别的视觉导识在设计过程中要区分开,特别是同一区域中不同类别的标识,更应严格区别。在城市导识系统中,同区域常常会有几种不同的功能、不同类别的标识混杂在一起,要想它们井然有序,互不牵连,就要使它们在材料、外形等方面加以区分,使之单纯化,力求和谐统一。

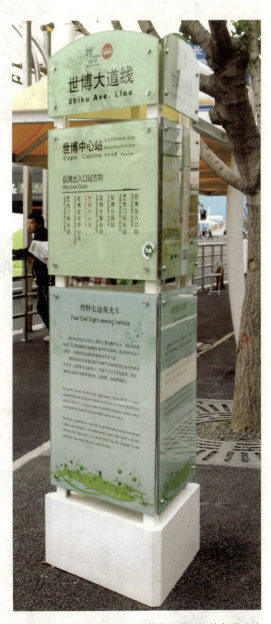

综合性路牌是位置标识的多用系统

服务于进入空间环境的人群是视觉导识系统面对的现实课题，这一组视觉导识设计方案就是用来解决夜间视觉导识的识别问题，灯光与材料的合理利用是成功的关键

文字配合灯光设计风格的应用，所产生的视觉效果在一定程度上好过白天的视觉效果设计

（3）导识空间的功能应用

左图是用整个墙体作为视觉导识载体，来进行方向位置的引导，其设计制作方法是图形与文字互动，以强有力的箭头为核心主题。右图也是用整个墙体为视觉导识载体来进行空间结构设计，要说明的是，其用抽象形态固定视觉空间位置

首先，传达准确的空间信息，是视觉导识设计的基本要求。视觉导识设计的首要功能就如同一张地图，把各个场所、设施的地理位置准确、清晰地表达出来。它们需要深入了解、测量空间环境，制定出一套科学合理的视觉表述语言，再按照统一的规则、相应的比例规范化地表现出来。视觉导识设计中对地理位置的标示不像地图那么精准，但它更有针对性，更加注重用简明的视觉语言表示当前所处的方位，及其周围环境的相关信息，或者用一个简洁的图形标志说明某个小空间的功能。作为空间引导的工具，公共空间视觉导识系统的表现语言除了方位、内容的准确，还应注意在信息传达过程中要避免歧义的产生。比如我们经常看到一个烟斗的图形，它有时表示吸烟室，有时表示休息室，甚至还有时表示男卫生间。也就是说公共空间视觉导识设计应具有很强的可识别性，传达的信息应具体而准确，如果远离了信息传达的准确性，那么它就失去了根本意义。

其次，受众能够对公共空间视觉信息进行快速的识别，也是视觉导识系统设计的主要目标。如果公共空间视觉导识系统的设计者对时间性不够重视，没有意识到每一个受众多付出的时间，就可能造成社会的交通堵塞、效率降低，融合在一起就带来了巨大的时间成本，耗费了更多资源。城市公共空间的视觉导识设计形式必须清晰、简洁明了，应当具有很强的规范性、统一性，确保做到易读易懂。为了更全面、细致地满足人们的需求，视觉导识设计表现的形式和手段应更充分地将科学技术与艺术设计相结合，突出表现的多元化和时代感。同时，要提高识别速度还应注意设置的合理性，根据具体环境确定导识的设置方式，不仅普通受众可以快速识别，而且也应该充分考虑到社会弱势群体的需要。

最后，公共空间视觉导识别系统与整体环境相和谐，体现出其间的文化内涵，是对视觉导识设计的深层要求。例如，当我们旅游时候，在山清水秀的风景区经常随处可见粗糙简陋的路牌、标语，这时的视觉导识设计与周围环境显得格格不入，虽然指引了方向却破坏了环境氛围。所以视觉导识设计要与整体环境相和谐，融入其中成为空间的一部分。游人需要指引的时候会清晰地看到它，而在游览这个环境的时候却会忽略它，忘记它的存在。由此可见，通过视觉导识引导的同时也在进行文化的传播，以独特的表现形式体现出特定环境的文化内涵、人文精神，使人们获得信息的同时也了解到了该区域的文化背景，将理性的认知和感性的认知相结合，使得人与空间有了情感交流，更加乐于融入这个视觉导识空间环境。

进行城市公共空间视觉导识系统的设计,设计师既扮演着空间的管理者,通过设计引导公众,也扮演了空间的进入者,体验识别的过程。作为引导者通过设计指明空间方位,要准确、快捷、清晰地展示出地域特点、人文内涵,给进入空间的人带来良好的心理感受。从识别的角度来看,设计既要符合人体工程学,使人看着舒服;还要满足由于年龄、性别、地域、文化背景等不同差异带来的识别能力的不同,确保信息传达能被完整接收和正确理解。

城市公共空间的管理者和视觉导识系统的设计者共同成为施动者,用设计直接地服务于大众,指引着方向,也默默地影响着城市的文化形象,塑造着城市的品牌形象。

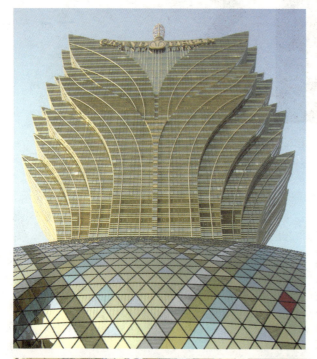

为了很好地说明设计师既扮演着空间的管理者,也扮演了空间的进入者,体验识别的过程这一问题,我们选用了澳门葡京中心的一组外建筑形态和文字视觉导识系统作为案例分析,从中可见用独特的外形结构与相对应的外形材料,来表述葡京中心的豪华,以此为基础来吸引大众

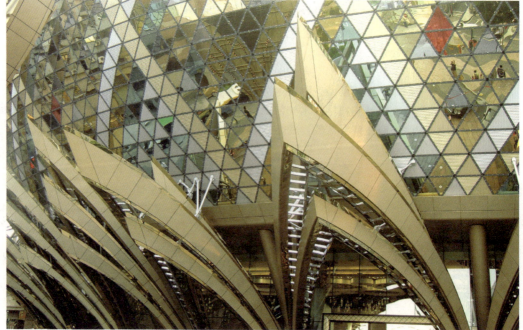

3.2 视觉导识设计的类别设计

视觉导识设计的类别首先要从人文关怀入手。何为人文关怀？人文关怀就是对人的生存状况的关怀、对人的尊严与符合人性的生活条件的肯定，对人类的解放与自由的追求，是社会文明进步的标志，是人类自觉意识提高的反映。人文关怀的视觉导识设计象征着各行各业、各城市功能部门的规范与成熟并通过具体形式确定各式各样的法律条款、法规是人性化的社会性形式。这样的人性化视觉导识设计对于城市生活的秩序起到了良好的作用。

（1）老年人和残疾人

视觉导识设计中对老年人和残疾人的关怀表现在对视听不便利的人群的关注。这个工程实例是声响信号器，用和谐的声音来关注残障人群

视觉导识设计中不仅要体现人性化，更加要注重人文关怀，视觉导识的人文关怀不同于产品设计，需要满足不同需求的人群。公共设施的人性化在不断满足大多数人群的共同需求的同时，更多的是体现在对于弱势群体的人文关怀。视觉导识设计中的人文关怀是福利社会城市规划的重要内容。例如，我国已进入老龄型社会，目前老龄人口以年均3%的速度递增，预计再过10年，我国老年人口将占总人口的1/5。这表明，老龄化将是我国21世纪面临的最严峻问题之一。所以在目前的经济条件下，如何在城市导识系统设计和建设中，体现对老年人和残疾人的关爱，尽可能满足他们生活的基本要求，是当前十分紧迫的研究课题。

老年人和残疾人由于自身的一些特点，对城市环境有特殊的要求。首先，他们在生活上有体力弱、感官衰退、反应迟缓等现象；其次，在心理上有重人情、重世情、重乡情的要求；同时还需要别人的尊重，有要求独立自主等愿望。而从社会方面看，他们的社会角色和经济地位也都发生了变化：一般都由主导变为辅助，由忙于工作无暇休息变为余暇时间大幅增加，由以社会工作为主转而变为以社区居住为主等。这些变化势必会给他们带来心理上的压力和情绪上的波动，导致出现孤独感、失落感、急躁感、自卑感和抑郁感。因此，老年人和残疾人都有迫切走出居所，到接近自然环境呼吸新鲜空气、沐浴阳光、锻炼身体、与人交流、愉悦身心并积极参加各种社区活动的强烈愿望。

视觉导识设计中的人文标准来自老年人、残疾人的心理和生活的需要，应视不同的社会条件和对象给予合理的照顾。从目前来看，关键的问题是设计人员的人文意识问题以及设计过程中细部构造处理的问题。因此，只要我们在城市视觉导识设计初期能认真考虑这一问题，应该无需花费很多精力和财力，就完全能够消除在城市生活的环境中给老年人和残疾人带来的不便。

（2）交通

虚拟信号墙，通过架设在路口两侧的等离子激光发生器来产生密集的激光束，由这些激光束产生一堵红色的虚拟墙，同时墙上还会播放行人通过的"身影"。虽然这种信号墙不会对过往的司机产生实际的阻挡作用，但是看到匆匆而过的人影和如此强烈的激光信号，起码会让那些违规的司机多一些顾虑

如今，城市视觉环境越来越复杂，不同功能的系统反复重合、重叠的状况是不可避免的。其范围可延伸到整个城市的交通运输系统、物流系统等，各个交通系统都在城市空间中拥有自己的独立路线和运输方式。这就更加需要在交通系统中，体现如缓行、黄灯、人行横道、限速等人文关怀的视觉标识。

交通系统视觉导识当中，以色彩作为标识的情况很多，这也使得在考取驾驶执照的时候，色盲和色弱的群体在申请时会受到极大的限制。曾经出现过因为驾驶者是红绿色弱，没有正确识别非正常放置的红绿路灯而产生重大交通事故的情况。这样的情况完全可以通过交通标识的多种方式指示来完成，比如在色彩指示的同时，加上图形文字甚至用语音导识来完成指示的过程，充分体现其视觉导识的人文关怀。人的信息90%来自于视觉，简单的盲道设计往往不能满足盲人的行进信息提示，为盲人而设计的道路指示系统以及在公共环境中的信息提示系统都可以通过盲文盲道触觉指示或者语音指示来完善。

历史记录上的城市道路交通设计和视觉秩序，其视觉导识主要集中在道路二旁的建筑物外挂设计

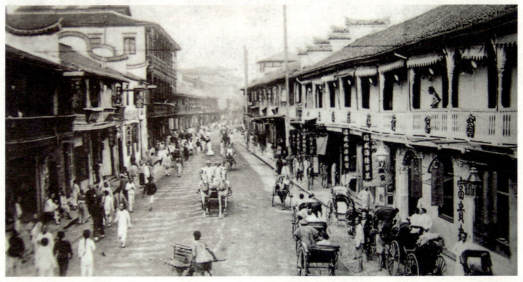

现代视觉导识的交通秩序系统设计主要内容包括信号、标识、警示、引导、关怀等

（3）公共环境

　　城市视觉导识系统是城市形象、文化、特征的综合和浓缩。视觉导识指的是公共场所的指示，这个场所包括商业场所、非盈利公共机构、城市交通、社区，等等。城市的视觉导识系统属于城市的公益配置。如果没有完整的视觉标识、标牌系统，就等于城市的地图系统、道路标识系统没有得到完善，要找一个地址就得花费不少的时间。这些看起来似乎没有经济效益的设施，其实是现代城市中必不可少的组成部分。

可以说，一个城市的视觉导识，即标牌设计和设置，是衡量一个城市文明程度的标志之一，也是衡量这一城市规划水平优劣的标志之一。城市视觉导识系统体现的就是服务于人，作为是为所有人服务的公共设施，应当努力让尽可能多的人能迅速而清晰地看见，使之能在最短时间内到达自己的目的地，从而体现出一个城市人文关怀。

抽象几何图形所构成的城市视觉形体在本质上也是城市位置特定的视觉导识

（4）社会服务

社会服务体系视觉导识系统主要由信息导识、指示导识、形象识别导识和管理导识构成。

视觉信息导识是公共环境和人之间的沟通载体，城市公共视觉环境中方便行人浏览的城市总平面图、景点分布图以及历史人文介绍等都是信息标识的范围。信息导识多以解释、陈述为特征，是人与城市空间之间无声交流的媒介，能起到宣传主题、陶冶情操、普及科学人文历史知识等社会教育的作用。

视觉指示导识纯粹是从功能需求的角度为人们设置的。视觉指示导识的位置安排实际上是城市空间人流交通疏导系统的一个方面，它一般出现于两个或多个空间相互转换或交叉的地方，为行人指路。从宏观的角度来说，如果交通路线是线，那视觉指示导识是线上面的一个个点。从空间设计的角度来说，视觉指示导识无疑是营造和管理动态空间的一个比较不错的手段，能促进人和空间之间的互动。

视觉形象识别导识是一个空间从众多空间中脱颖而出，给游人留下深刻印象和完整形象的重要手段。其视觉形象识别导识如同人的衣装一样，必须大方得体。如人文场所的标识视觉设计要体现人文特色，要与人文历史情调相呼应；休闲场所的标识视觉导向系统设计宜轻松活泼；儿童娱乐场所的标识视觉导向系统设计造型应考虑到儿童的安全性，宜于儿童识别。标识标牌的选材、造型、色彩以及应用字体均要统一考虑。这一点可以借鉴企业视觉识别系统的概念，将城市公共空间的Logo、字体以标牌和标识为载体反复出现在城市环境空间中，有助于整个城市的形象资源整体组合传播，加大视觉冲击的力度和强度。

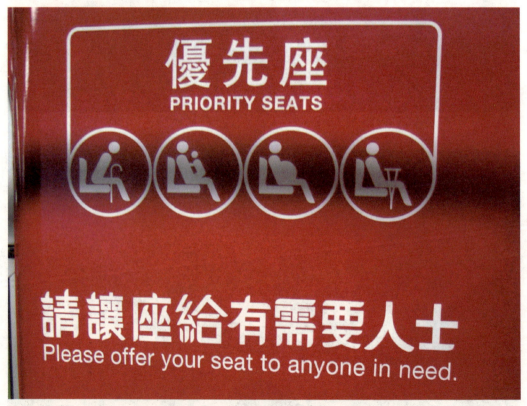

对于视觉导识社会服务系统，在城市交通秩序上表现得十分明确。有关公共交通运输车辆的公共服务体系，在每一个地方都有不同。这是在地铁车厢内的视觉导识服务设计

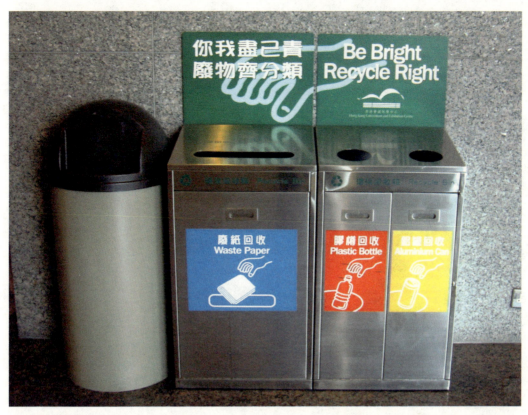

城市基础设施中有很大一部分是城市居民生活设施。这是一套废物回收装置,视觉提示信息明确并内含人性化服务

(5) 生活环境

生活环境系统视觉导识指与人们日常生活密切相关的一些标记、标牌等。标记、标牌可以追溯到几千年前,那个时候,往往以一座山、一条河、一块石、一口井、一棵树、一座桥梁等作为识别某一城镇、街道、村庄等标记。这些在经济落后、城镇范围较小、人口较少、城镇功能简单的古代来说,已能解决问题。然而,对现代城市来说,依靠上述传统的标记、标牌进行识别的方法已远远不够了。

随着国际交流日益频繁、科技的日新月异、人民生活水平的不断提高，城市的面貌发生了历史性的变化，生活环境系统导识设计的范围也越来越广。

　　生活环境系统视觉导识设计，顾名思义，指基于人们日常生活环境的视觉导识设计，主要包括住宅区以及街区的视觉导识设计，以住宅区为主。随着社会的不断发展进步，城市中涌现出越来越多的住宅区，所有的住宅区都需要导识设计，这是整个小区环境视觉设计必不可少的组成部分。住宅区视觉导识设计具体体现在住宅区的平面引导图、交通安全标识、绿地、景观、俱乐部、专业会所、体育场地、停车场等，这些组成了一个有机整体，需要完善的规划和设计。

材料分类 ── 技术应用

4

4.1 视觉导识设计的技术路线——材料

　　城市视觉导识设计包括"导"与"识",其设计也是从这两点入手,设计方法主要以三维空间为主,以平面设计为辅,需要运用的材料和工艺方法可以说囊括了现在户外与室内一切可用材料和先进的工艺方法。表现在版面设计上,主要用图形或文字,或者两者相结合的平面设计形式进行,对图形、文字等设计元素的要求有别于通常的平面设计表现方法,它更加注重用简洁鲜明的图文符号在最短时间内,在最广受众面传递最为明确的信息,同时对信息内容在设计表现上又有细致的分类。

　　视觉导识设计的技术路线可以从软件建设和硬件工程两部分来谈。在软件建设上首先要接触到的是物联网。物联网的前期成果形式是三网合一,我国的三网合一技术和运用走向成熟,有很多地方已经开始进行了公共服务平台的建设运用,其重要的表现形式是综合媒体查询系统和信服务平台。每一个导识节点都可能成为信息的接收和发送的技术端,行走在城市间的公共可以使用节点平台直接进入信息端,也可用自带的数据设备如智能手机来实现与导识节点的信息对接。应用于城市导识的物联网应用端口不同于其他领域的应用,它首先是城市智能道路交通管理体系的人性化升级版,对生活在城市里的居民有一个友好的界面和信息表述方式,其次它汇集了一个城市、一个区域的综合信息,这方面内容需要分层进行。就软件建设而言,现在社会的信息量极大,且服务人群面积广泛、层次丰富,所以公共视觉导识系统所存在的信息量也大,表现的东西也多。

建筑的钢结构形态是视觉导识常用的技术支持

在分析视觉导识技术路线时，我们需考虑到存在于城市之间的视觉导识之美从何处来。实际上，很重要的一点就是所运用的材料。材料在自然科学领域构成了一大学科，今天的科技进步从某种意义上讲就是材料技术的进步，现今的科学技术创新从某种角度上来看，就是材料技术的革命，我们很看重材料技术所带来的新成果和与之对应的新工艺。城市之中的视觉导识体系，虽然其终极表现方式是直接服务于城市综合人群的信息综合体，但它的形成是要借助于各种不同的材料来完成的。

我们所常用的几种材料，比如结构铝板材料、用于表面处理的氟碳漆材料、带有纳米表层处理的玻璃材料、有影像反光的贴膜材料，等等，这些都蕴含着大容量的科技成分，现在最新的PVC材料、多类木材、特种纸张材料、记忆陶瓷材料，还有弧形LED发光材料，等等，都构成了各类工程的基础常用材料。

再如琉璃材料和水晶材料，表面上看不能很好运用于现在的产品设计，因为它的外形不易控制，随意性较大，针对各类精密的、对结构要求比较严密的产品而言，它的材料特性将无法满足，但从另一个角度来看，它所固有的特性又是其他材料所难以达到的，故而这也是需要考虑的一类材料。

软纤维产品在充分借助黏合剂和其他辅助材料的前提下也能设计出不一样的作品，它的视觉效果带给我们的是另一种感受，而这种感受是我们所需要的，因为我们都知道软的纤维品是我们生活中所必需的，就像我们的服装一样。

PVC材料或者说合成橡胶材料在现代产品设计中的应用前景越来越明显，因为它造型艳丽、成型简单，可以满足各种复杂的结构。材料的运用需要扬长避短，每一种材料都不是万能的，但每一种材料都有其他材料所不能取代的特性，如何能更好地发挥这些长处，把它运用到我们的设计之中，也是衡量一个设计师水平高低的标准。我们选了几张造型独特色彩鲜艳的作品就是想说明这一点，设计的过程是因材造势，而不是因势造材。

用于公共环境照明的发光二极管材料

① 金属

金属主要有金、银、铜、铁、锰、锌、铝等，其表现形态都是固体。大部分的纯金属是银白（灰）色，只有少数不是，如金为黄赤色，铜为紫红色。为了能更合理使用金属材料，充分发挥其作用，我们必须掌握各种金属材料制成的零构件，在正常工作情况下应具备的性能（使用性能）及其在冷热加工过程中材料应具备的性能（工艺性能）。这里需要强调一下视觉导识所能用到的工艺方法主要是冷加工。

金属材料的使用性能包括物理性能（如比重、熔点、导电性、导热性、热膨胀性、磁性等），化学性能（如耐用腐蚀性、抗氧化性），力学性能（也叫机械性能，指材料承受各种加工、处理的能力的那些性能）。此外，还有铸造性能，这在视觉导识工程项目建设中用途不是很多，但在特定情况下也会用到，这里对铸造性能进行简单介绍。铸造性能指金属或合金是否适合铸造的一些工艺性能，主要包括流性能，指铸模能力；收缩性，指铸件凝固时体积收缩的能力。下面介绍一下冷加工的几点应注意的事项。

焊接性能：指金属材料通过加热或加热和加压焊接方法，把两个或两个以上金属材料焊接到一起，接口处能满足使用目的的特性。

顶锻性能：指金属材料能承受顶锻而不破裂的性能。

冷弯性能：指金属材料在常温下能承受弯曲而不破裂性能。

金属材料的用途在很大程度上取决于金属材料的性质。因为铝有多种优良性能，所以铝有着极为广泛的用途，具体如下。

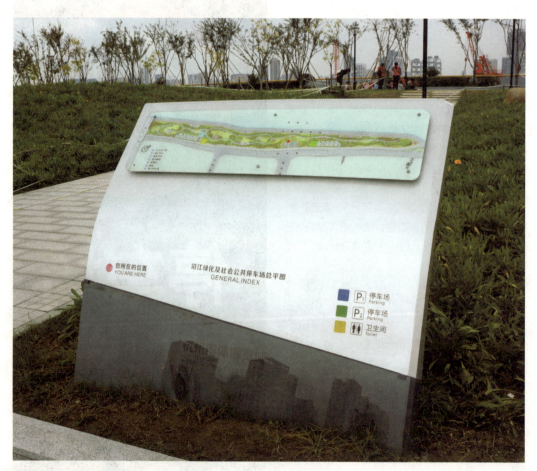

金属材料成形的抽象形体

铝的密度很小，仅为2.7g/cm³，虽然它比较软，但可制成各种铝合金，如硬铝、超硬铝、防锈铝、铸铝等。这些铝合金广泛应用于飞机、汽车、火车、船舶等制造工业。此外，宇宙火箭、航天飞机、人造卫星也使用大量的铝及其铝合金，视觉导识工程也大量使用铝及铝合金。

铝有较好的延展性（它的延展性仅次于金和银），在100～150℃时可制成薄于0.01mm的铝箔。这些铝箔广泛用于包装香烟、糖果等，还可制成铝丝、铝条，并能轧制各种铝制品，这种特性对视觉导识设计思路的创新也是有帮助的。

铝的表面因有致密的氧化物保护膜，不易受到腐蚀，常被用来制造化学反应器、医疗器械、冷冻装置、石油精炼装置、石油和天然气管道等。

铝粉具有银白色光泽（一般金属在粉末状时的颜色多为黑色），常用来做涂料，俗称银粉、银漆，以保护铁制品不被腐蚀，而且美观。

铝板对光的反射性能也很好，反射紫外线比银强，铝越纯，其反射能力越好，因此常用来制造高质量的反射镜，如太阳灶反射镜等。

铝具有吸音性能，音响效果也较好，所以广播室、现代化大型建筑室内的天花板等也采用铝。

铝在温度低时，其强度反而增加，且无脆性，因此它是理想的用于低温装置材料，如冷藏库、冷冻库、南极雪上车辆、氧化氢的生产装置。

近年来，铝已成为世界上最为广泛应用的金属之一。除上所述，在建筑业中，由于铝在空气中的稳定性和阳极处理后的极佳外观使其受到广泛应用；航空及国防军工部门也大量使用铝合金材料；在电力输送上则常用高强度钢线补强的铝缆；集装箱运输、日常用品、家用电器、机械设备等都需要大量的铝。

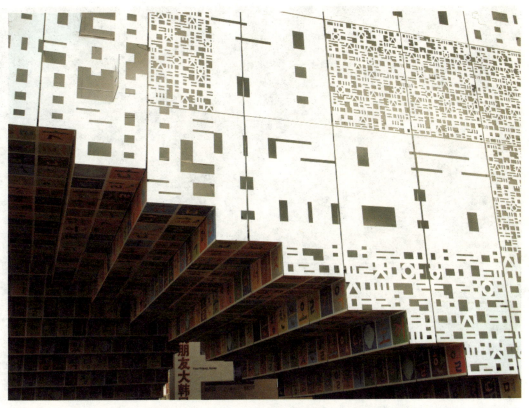

双面铝合金材料加工而成的外结构材料能在视觉导识应用上表现出良好的可造性

铝合金密度低，但强度比较高，接近或超过优质钢，塑性好，可加工成各种型材，具有优良的导电性、导热性和抗蚀性，在工业上广泛使用，其使用量仅次于钢。一些铝合金可以采用热处理获得良好的机械性能、物理性能和抗腐蚀性能。硬铝合金属热处理强化，其特点是硬度大，但塑性较差。超硬铝属热处理强化，是室温下强度最高的铝合金，但耐腐蚀性差，高温软化快。

修伤是铝合金模锻工艺中的重要一环。由于铝合金在高温下较软，黏性大，流动性差，容易粘模并产生各种表面缺陷（折叠、毛刺、裂纹等），在进行下一道工序前，必须打磨、修伤，将表面缺陷清除干净，否则在后续工序中缺陷将进一步扩大，甚至引起锻件报废。

修伤用的工具有风动砂轮机、风动小铣刀、电动小铣刀及扁铲等。修伤前先经腐蚀查清缺陷部位，修伤处要圆滑过渡，其宽度应为深度的5～10倍。

铝和铝合金经加工成一定形状的材料统称铝材，包括板材、带材、箔材、管材、棒材、线材、型材等。

铝合金材料强度高和质量轻，主要焊接工艺为钨极氩弧焊（TIG）、气体保护焊（MIG）、搅拌摩擦焊（FSW）、电阻点焊（RSW）等。

铝合金焊接保护措施是先化学清洗，后机械打磨周围部分和焊丝表面的氧化物，整个过程中要采用合格的保护方式进行保护，焊接过程中要不断用焊丝挑破熔池表面的氧化膜。

用金属材料制作的视觉导识设计作品

用金属材料加工制作的创意作品

钢材是视觉导识设计中必不可少的重要材料,其应用广泛、品种繁多。大部分钢材加工都是通过压力加工,使被加工的钢(坯、锭等)产生塑性变形。根据钢材加工温度不同,可以分为冷加工和热加工两种。

根据断面形状的不同,钢材一般分为型材、板材、管材和金属制品四大类。为了便于组织钢材的生产,又分为重轨、轻轨、大型型钢、中型型钢、小型型钢、冷弯型钢、优质型钢、线材、中厚钢板、薄钢板、带钢、无缝钢管、焊接钢管、金属制品等品种。

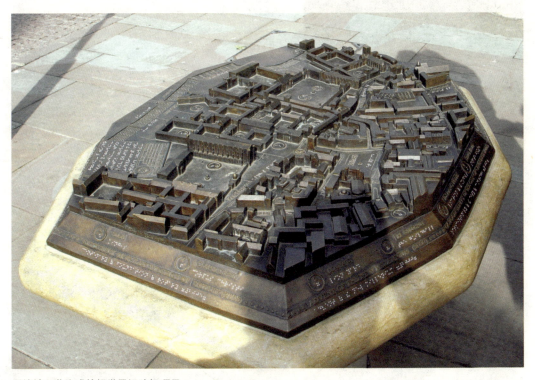

用铸铁工艺完成的视觉导识路标项目

② 玻璃

玻璃是由二氧化硅和其他化学物质熔融在一起（主要生产原料为纯碱、石灰石、石英），在熔融时形成连续的网络结构，并在冷却过程中黏度逐渐增大且硬化，致使其成为结晶的硅酸盐类非金属材料。

普通玻璃的化学组成是Na_2SiO_3、$CaSiO_3$、SiO_2或$Na_2O \cdot CaO \cdot 6SiO_2$，是一种无规则结构的非晶态固体。其广泛应用于建筑物，用来隔风透光，属于混合物。另有混入了某些金属的氧化物或者盐类而显现出颜色的有色玻璃，和通过物理或者化学的方法制得的钢化玻璃等。有时把一些透明的塑料（如聚甲基丙烯酸甲酯）也称作有机玻璃。

从力学观点看，玻璃是一种不稳定的高能状态，比如存在向低能量状态转化的趋势，即有析晶倾向，所以，玻璃是一种亚稳态固体材料。

按工艺的不同分类，玻璃包括热熔玻璃、浮雕玻璃、锻打玻璃、晶彩玻璃、琉璃玻璃、夹丝玻璃、聚晶玻璃、玻璃马赛克、钢化玻璃、夹层玻璃、中空玻璃、调光玻璃、发光玻璃等。

现在，陈设工艺品越来越受人的关注，其中有很大一部分的工艺品由玻璃制造。

按生产方式的不同分，玻璃主要分为平板玻璃和深加工玻璃。平板玻璃主要分为三种，即引上法平板玻璃（分有槽/无槽两种）、平拉法平板玻璃和浮法玻璃。由于浮法玻璃具有厚度均匀、上下表面平整，再加上劳动生产率高及利于管理等方面的因素，浮法玻璃正成为玻璃制造方式的主流。

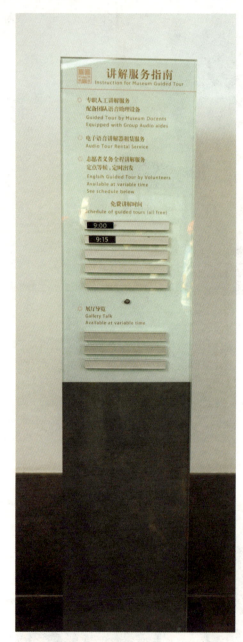

玻璃纤维材料成型的物体构件

直接由玻璃材料加工处理成的复杂器件

玻璃系列材料是视觉导识设计中重要的应用材，这是因为玻璃系列材料有很好的视觉表现力，同时应用也非常广泛，在性价比上也是其他材料所不能替代的。它不仅仅能广泛应用于户外视觉导识系统，在室内设计上也是设计师首选的多功能材料

玻璃、玻璃工艺品及水晶晶体的应用环境和应用范围将是巨大的，因为玻璃材料自身的物理特性决定了它在视觉导识体系中的应用价值

当然我们更希望随着材料科技的突破与发展，我们有更多的可选择的新型材料，作为视觉体系工程之用。在这里需要说明一下，不同的新型材料会对人们的生活产生很大的影响，比如有纳米涂层的玻璃，它有良好的自洁功能，相对于传统的玻璃，它能给人们在视觉上带来舒适和稳定的效果。在笔者看来，工程技术因素从某种意义上来讲是重于艺术形式设计的，就视觉导识设计而言更是如此。

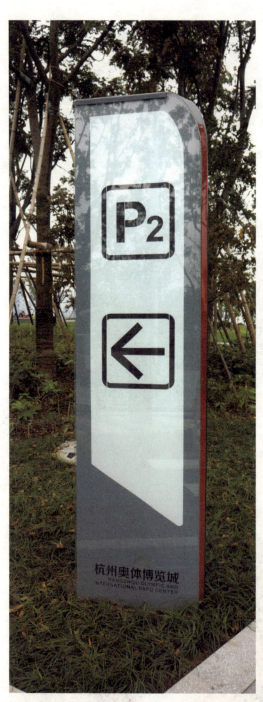
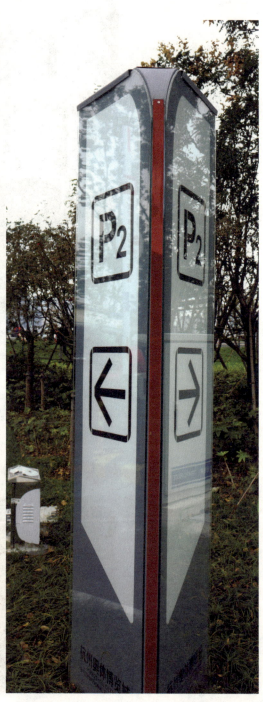

这是以玻璃为主要载体的视觉导识应用项目，其主体结构为钢材

③ 纸张

现代科学技术的进步为纸张在视觉导识设计领域开拓了广泛的应用空间,这是一组用纸张为主要材料完成的视觉设计

用特种纸张进行蜂窝状载体形式的结构设计

用特种纸张加工的形体造型

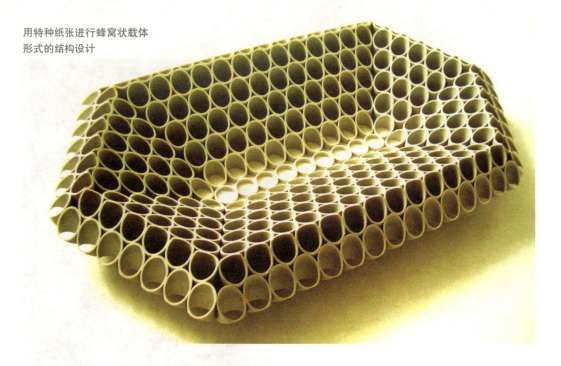

用特种纸张进行蜂窝状载体形式的结构设计

④ 石材

石材作为一种高档建筑装饰材料广泛应用于室内外装饰设计、幕墙装饰和公共设施设计中。目前市场上常见的石材主要分为天然石和人造石。天然石材按物理化学特性品质又分为大理石和花岗岩两种。人造石按工序分为水磨石和合成石。水磨石是以水泥、混凝土等原料锻压而成。合成石是以天然石的碎石为原料，加上黏合剂等经加压、抛光而成。后两者为人工制成，所以强度没有天然石材价值高。但是，随着科技的不断发展和进步，人造石的产品也不断日新月异，质量和美观已经不逊色天然石材。石材是导识设计材料的高档产品，随着材料应用的发展，石材早已经成为视觉导识设计中重要原料之一。

大理石又称云石，主要成分是钙和白云石，颜色很多，通常有明显的花纹，矿物颗粒很多。产于云南省大理的白色带有黑色花纹的石灰岩，剖面可以形成一幅天然的水墨山水画，古代常选取具有成型的花纹的大理石用来制作画屏或镶嵌画，后来大理石这个名称逐渐发展成称呼一切有各种颜色花纹的、用来做建筑装饰材料的石灰岩。

大理石板材色彩斑斓，色调多样，花纹无一相同，相对于花岗石而言，一般比较软。主要用于加工成各种形材、板材，作建筑物的墙面、地面、台、柱，还常作于纪念性建筑物如碑、塔、雕像等的材料。

其特性如下。

a.不变形。岩石经长期天然时效，组织结构均匀，线胀系数极小，内应力完全消失，不变形。

b.硬度高。刚性好，硬度高，耐磨性强，温度变形小。

c.使用寿命长。不必涂油，不易粘微尘，维护、保养方便简单，使用寿命长。不会出现划痕，不受恒温条件阻止，在常温下也能保持其原有物理性能。

d.不磁化。测量时能平滑移动，无滞涩感，不受潮湿影响。

一般来说，凡是有纹理的，称为大理石，以点斑为主的称为花岗石。

花岗石是火成岩，也叫酸性结晶深成岩，是火成岩中分布最广的一种岩石，由长石、石英和云母组成，其成分以二氧化硅为主，质坚硬密实。由于花岗岩结构均匀，质地坚硬，颜色美观，经久耐用，是导识设计中的理想材料。因为花岗岩比陶瓷器或其他任何人造材料稀有，所以使用花岗岩材料可以大大增加其设计价值。花岗岩品种丰富，颜色多样，可为客户提供广泛的选择范围。花岗岩台面容易维护，抗污能力较强。此外，不同于人造合成材料，自然花岗岩台面拥有独特的耐温性，故为各类板材加工的首选。

花岗岩虽然是建筑的好材料，但是部分地区的花岗岩会溢出氡——一种天然放射性气体。

在成品板材的挑选上，由于石材原料是天然的，不可能质地完全相同，在开采加工中工艺的水平也有差别，因而多数石材是有等级之分的。加工好的成品饰面石材，其质量好坏可以从以下四方面来鉴别。

一观，即肉眼观察石材的表面结构。一般说来有均匀的细料结构的石材具有细腻的质感，为石材之佳品。

二量，即量石材的尺寸规格。要避免影响拼接或造成拼接后的图案、花纹、线条变形，影响装饰效果。

三听，即听石材的敲击声音。一般而言，质量好的、内部致密均匀且无显微裂隙的石材，其敲击声清脆悦耳。

四试，即用简单的试验方法来检验石材质量好坏。通常在石材的背面滴上一小滴墨水，如墨水很快四处分散浸出，即表示石材内部颗粒较松或存在显微裂隙，石材质量不好；反之则说明石材致密，质地好。

⑤ PVC

聚氯乙烯，英文简称PVC（Polyvinyl chloride），是氯乙烯单体（vinyl chloride monomer，简称VCM）在过氧化物、偶氮化合物等引发剂，或在光、热作用下按自由基聚合反应机理聚合而成的聚合物。

综合PVC特性的视觉导识应用材料也是常见表现视觉效果的选材。由于PVC材料类别系统复杂，种类多样，它能提供给设计师广阔的创意空间，其色彩丰富多彩，变化无穷。由于其物理性能指标的影响，PVC材料更多应用于室内设计，它与亚克力材料共同构成视觉表现形式。其性能指标如下。

a. 着色性。聚氯乙烯热稳定性和耐光性较差。在150℃时开始分解出氯化氢，随着增塑剂含量的多少发生不良反应。另外，颜料对PVC的影响，体现在颜料是否与PVC及组成PVC制品的其他组分发生反应以及颜料本身耐迁移性、耐热性。着色剂中的某些成分可能会促使树脂的降解。

b. 迁移性。迁移性仅发生在增塑PVC制品中，并且是在使用染料或有机颜料时。

c. 耐候性。指颜料耐各种气候的能力。其中包括耐可见光和紫外光、水分、温度、大气氯化的作用以及制品使用期间所遇到的化学药剂的作用。最重要的耐候性包括不褪色性、耐粉化性和物理性能的持久性。

d. 稳定性。聚氯乙烯树脂的软化点低，约75~80℃，脆化温度低于-50~-60℃，大多数制品长期使用温度不宜超过55℃，特殊配方的可达90℃。

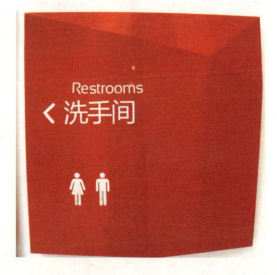

由PVC做成的视觉导识体构件

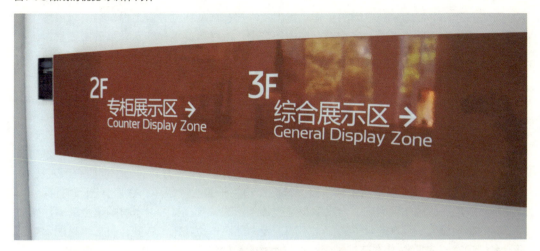

外用不锈钢为框架,主看板用PVC做出的视觉导识标识

多功能指示牌常用PVC材料加工而成

⑥ 木材

在国内外，木材历来被广泛用于建筑室内装修与装饰及视觉导识工程，给人以自然美的享受，使室内空间产生温暖与亲切感。在古建筑中，木材更是用作细木装修的重要材料，这是一种工艺要求极高的艺术装饰。木材一般分为红木和杂木，红木价格昂贵，通常以原木、板材、枋材三种型材，在导识设计中一般选择用原木、板材作为木材材料。

视觉导识设计中所用到的木材包括杉木、各种松木、云杉和冷杉等针叶树材；柞木、水曲柳、香樟、檫木、各种桦木、楠木和杨木等阔叶树材。中国的树种很多，因此各地区常用于工程的木材树种亦各异。东北地区主要有红松、落叶松（黄花松）、鱼鳞云杉、红皮云杉、水曲柳；长江流域主要有杉木、马尾松；西南、西北地区主要有冷杉、云杉、铁杉。木材有很好的力学性质，但木材是有机各向异性材料，顺纹方向与横纹方向的力学性质有很大差别。木材的顺纹抗拉和抗压强度均较高，但横纹抗拉和抗压强度较低。木材强度还因树种而异，并受木材缺陷、荷载作用时间、含水率及温度等因素的影响，其中以木材缺陷及荷载作用时间二者的影响最大。因木节尺寸和位置不同、受力性质（拉或压）不同，有节木材的强度比无节木材低30%～60%。在荷载长期作用下木材的长期强度几乎只有瞬时强度的一半。

除直接使用原木外，木材都加工成板方材或其他制品使用。为减小木材使用中发生变形和开裂，通常板方材须经自然干燥或人工干燥。自然干燥是将木材堆垛进行气干。人工干燥主要用干燥窑法，亦可用简易的烘、烤方法。干燥窑是一种装有循环空气设备的干燥室，能调节和控制空气的温度和湿度。经干燥窑干燥的木材质量好。用胶合的方法能将板材胶合成为大构件，用于木结构、木桩等。木材还可加工成胶合板、碎木板、纤维板等。

木材在加工成型材和制作成构件的过程中，会留下大量的碎块、废屑等，将这些下脚料进行加工处理，就可制成各种人造板材（胶合板原料除外）。

常用人造板材有以下几种。

a.胶合板是将原木旋切成的薄片，用胶黏合热压而成的人造板材。其中，薄片的叠合必须按照奇数层数进行，而且保持各层纤维互相垂直，胶合板最高层数可达15层。胶合板大大提高了木材的利用率。其主要特点：材质均匀，强度高，无疵病，幅面大，使用方便，板面具有真实、立体和天然的美感，广泛用作室内导识牌的制作中，常用的是三合板和五合板。我国胶合板主要采用水曲柳、椴木、桦木、马尾松及部分进口原料制成。

b.纤维板是将木材加工下来的板皮、刨花、树枝等边角废料，经破碎、浸泡、研磨成木浆，再加入一定的胶料，经热压成型、干燥处理而成的人造板材，分硬质纤维板、半硬质纤维板和软质纤维板三种。纤维板的表观密度一般大于800kg/m^3，适合作保温隔热材料。

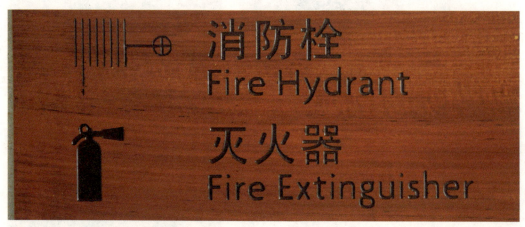

用木材加工的形体造型

用木材为主要材料加工的视觉导识造型

纤维板的特点是材质构造均匀,各向同性,强度一致,抗弯强度高,耐磨,绝热性好,不易胀缩和翘曲变形,不腐朽,无木节、虫眼等缺陷。

⑦ 水泥

水泥,粉状水硬性无机胶凝材料,加水搅拌后成浆体,能在空气中硬化或者在水中更好地硬化,并能把砂、石等材料牢固地胶结在一起,硬化后不但强度较高,而且还能抵抗淡水或含盐水的侵蚀。其技术特性如下。

a. 比重与容重:普通水泥比重为3∶1,容重通常采用1300kg/m³。

b. 细度:指水泥颗粒的粗细程度。颗粒越细,硬化得越快,早期强度也越高。

c. 凝结时间:水泥从加水搅拌到开始凝结所需的时间称初凝时间。从加水搅拌到凝结完成所需的时间称终凝时间。硅酸盐水泥初凝时间不早于45分钟,终凝时间不迟于6.5小时。实际上初凝时间在1～3小时,而终凝为4～6小时。水泥凝结时间的测定由专门凝结时间测定仪进行。

d. 强度:水泥强度应符合国家标准。

e. 体积安定性:指水泥在硬化过程中体积变化的均匀性能。水泥中含杂质较多,会产生不均匀变形。

f. 水化热:水泥与水作用会产生放热反应,在水泥硬化过程中,不断放出的热量称为水化热。

g. 标准稠度:指水泥净浆对标准试杆的沉入具有一定阻力时的稠度。

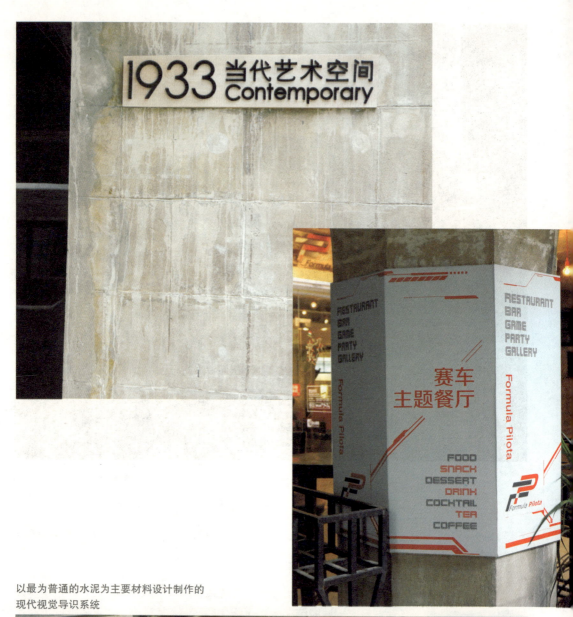

以最为普通的水泥为主要材料设计制作的现代视觉导识系统

4.2 视觉导识设计的技术应用

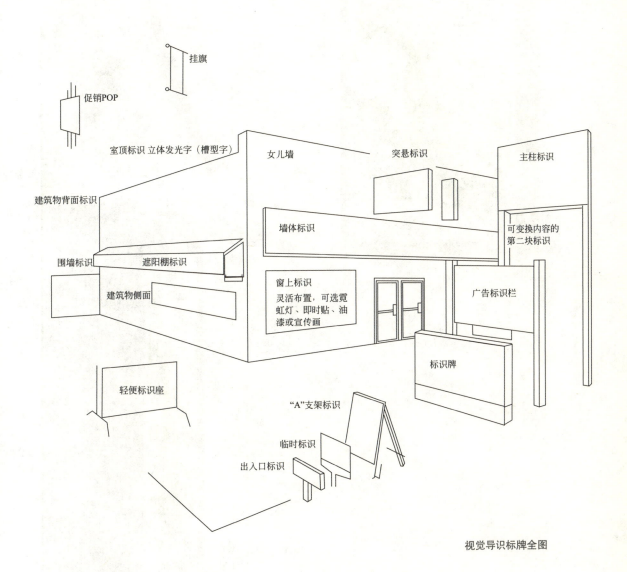

视觉导识标牌全图

（1）视觉导识设计三视图

视觉导识设计三视图是专业设计师和院校学生在完成视觉导识项目时首先要完成的功课，这也是同项目建设方有效交流的重要环节。

工程图纸是直接反映设计思想，指导工程施工，实现工程完成的前提条件。在这个部分，主要通过几组实际工程设计案例分析来说明视觉导识设计的工程建设原则。同时用手功绘制图的方式来理解工程设计过程。手绘能够在很大程度上反映出设计师的思维过程，这对于学习方法和思维能力的提高有直接好处。

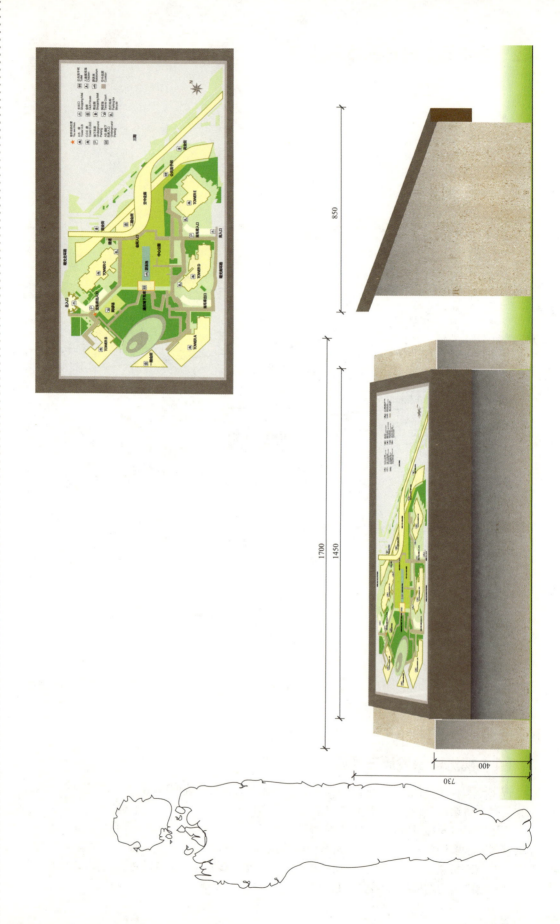

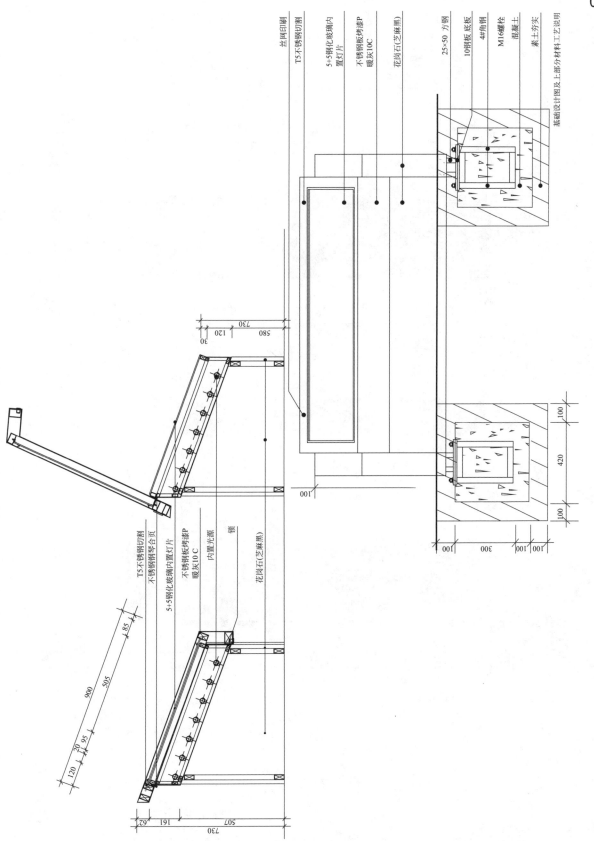

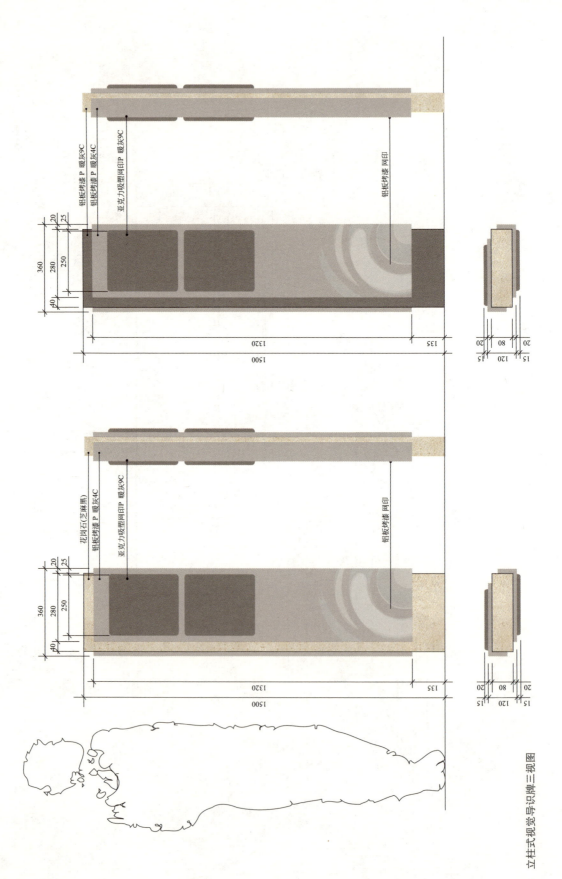

立柱式视觉导识牌三视图

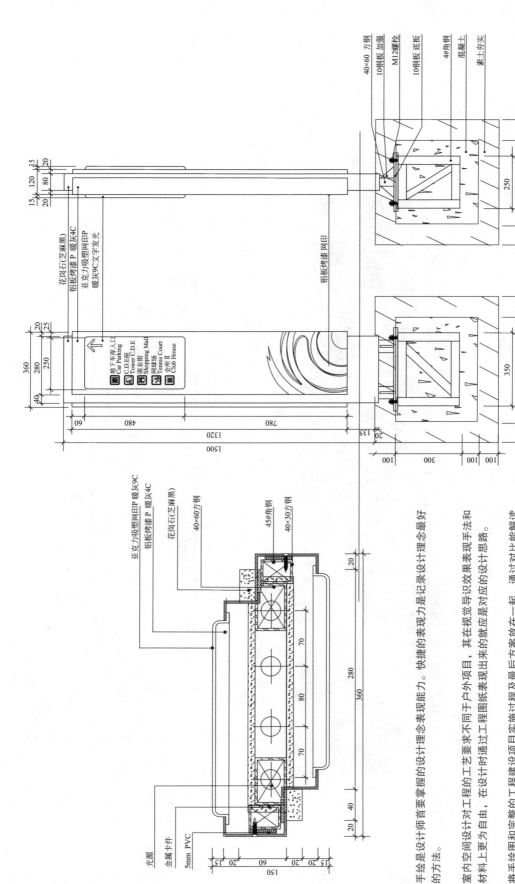

（2）设计效果图与结构图

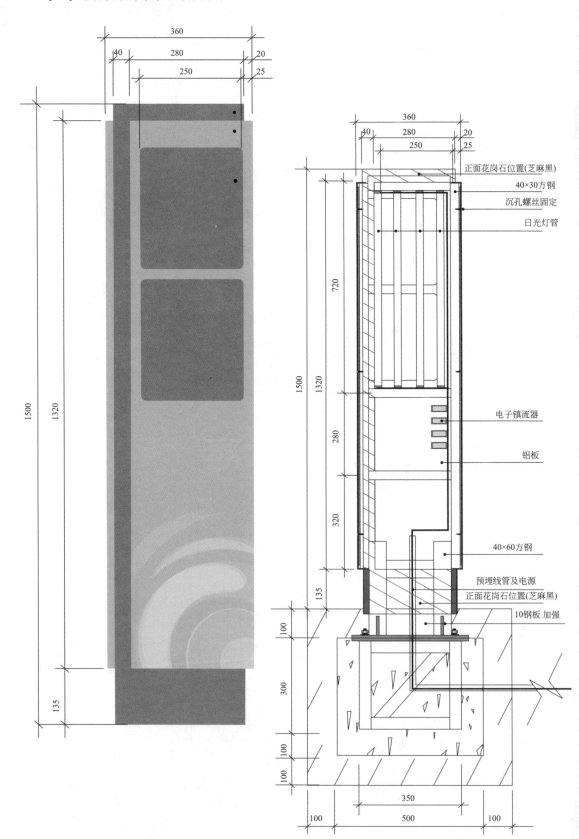

典型案例 ── 工艺细节

5

5.1 视觉导识设计典型案例

案例1　香港太古广场视觉导识

　　太古广场在香港特区的地理位置可以说是核心地带,其外建筑风格以简约现代的设计思想为主,所用结构方式和空间布局都体现出简约至上、环保节能、时尚现代的设计理念,其首层到三层购物空间的视觉导识设计在创意上更是匠心独运,在满足了购物空间功能需求的同时最大限度地实现了人文关怀,通过空间运用展示出香港国际大都市所应有的气度风貌。而存在于这个大空间的视觉导识系统又成为了点睛之笔,成为了空间视觉导识设计直接服务于购物环境的具体表现。购物广场主入口正厅上下三层的共享空间在第一时间进入人们视线,这个空间环境中也是视觉导识运用密度最高的区域,以此为中心向多个方向发射二级空间引导路线,整个空间布局设计走向清晰,视觉导识指示明确简便易用,二者配合手法一致。广场的视觉导识通过设计元素的运用将导识很好地融合到了购物环境之中,最大程度上体现出视觉导识所应完成的空间形态使命,并用良好的视觉形态与大空间布局进行了结合。

　　这样的成功案例在澳门威尼斯人大运河购物广场也能看到,大运河购物广场所采用的设计风格与太古广场不同,它们追求的是欧式古典豪华,但设计理念确完全一致,都是将视觉导识系统设计科学合理地融入大空间设计之中,通过设计语言和工艺方法来实现这一切。

太古广场多功能视觉导识台

太古广场多功能视觉导识台

 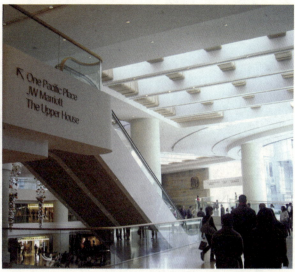

视觉导识的大空间设计理念

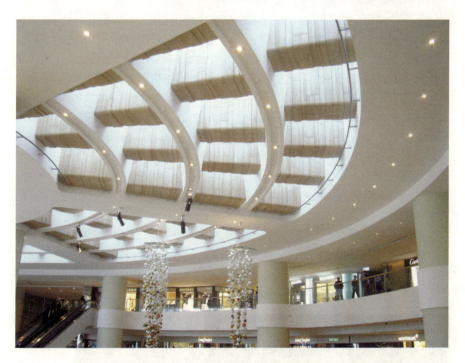

要想清晰地说明广场空间导识设计方法可从图例入手。图中圆形柱体配置有小结构的弧形天花线，再加上与之相呼应的栏杆扶手，共同构成了以曲线语言为主导的导识设计元素。所用材料以实木及实木复合板构成，在每一个面与面、面与线的转折过程中均用小圆弧线联系，曲弧线语言成为了导识设计师的主要元素，形成了广场空间明显的视觉语言。所选材料从视觉效果上来看就是"轻"，而这种"轻"所带给我们的是有个性的导识设计之美，实木复合板配以浅淡米黄色的涂料让这种由"轻"而带来的美更加突出，并与曲弧线共同形成了广场的视觉语言，而且这种视觉语言不但融通了广场空间的每一个部分，更是组成了一种空间导识设计元素，形成了统一规范的广场空间视觉语言，并让这一语言穿透了视觉导识的各个层面和每一个细节。从中可看到导识设计师在进行空间导识设计时对线的理解与应用，简洁之中求变化由此而来，而其中玻璃栏杆的导识设计更是精准。

多维空间结构设计的处理方式

在广场空间导识设计上，设计师一开始就把视觉导识设计与空间环境设计纳入了一个体系之中，这从空间导识设计视觉语言的定位上就能看到。可以说，空间与视觉导识在这个大建筑体上是肉与皮的关系，视觉导识这个皮是依附于建筑空间这个肉之上的。在艺术导识设计基本法则中，我们常说导识设计语言需要高度统一，主题导识设计元素应成为各导识设计应用体系的核心表现形式。太古广场空间导识设计思想所依循的就是这样一条思路。

视觉导识构成形式表现为动态引导与静态识别。它的形态构成不仅是一个流动的引导体，同时也是一个区域与方位的坐标体，它作用在空间环境各个应用节点上，并广布于广场每一个角落，是一个从静态到动态的引导过程，是信息传递形式，也是二维平面信息展示和三维空间表现的高度符号化和信息化的产物。这一系列特性是视觉导识所应遵循的专业规范。太古广场的视觉导识科学准确地做到了这一点。蓝色线条所表示的是视觉导识结构成型的形态特征，这一特征成为所有视觉导识结构的共有特征，同时也是购物空间结构形态的发展与继承。

广场购物空间中的视觉导识构成形式是类同于购物空间构成形式的，除了由于视觉导识的特性要求使二者在材料运用上有所不同外，视觉语言与构成形态特征完全遵循广场购物空间导识设计理念。

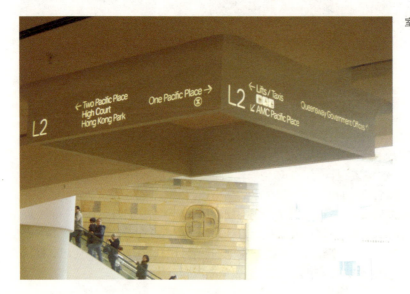

室内空间视觉导识指示系统

室内空间视觉导识指示系统

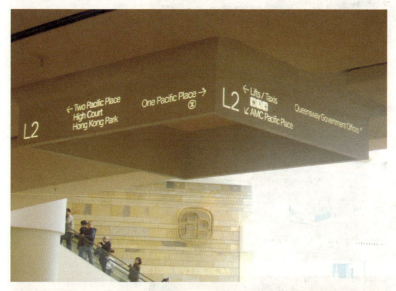

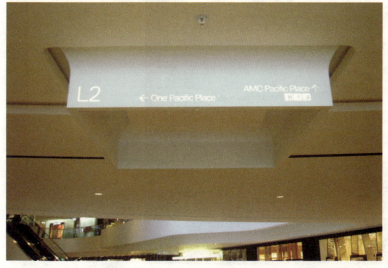

 就视觉导识的导识设计细节而言，可以在此作进一步说明。视觉导识应明确无误地向外把信息内容发射出去，而信息最为直接的存在形式就是文字与图形。我们常说，文字与图形是有生命力的，太古广场视觉导识所用字体结构和字形编码在保留了文字与图形的生命力外，还很好地传承了空间导识设计的语言特征，具体来说就是在导识设计字体结构时，特别是字形小圆弧线条等都十分准确无误地展现了大空间布局的圆弧曲线，字体采用LED作为发光源，光线平和并与外部环境统一。图形的导识设计同样依据的是这一思路。比如，一组视觉导视指示牌，指示牌的各种不同类型和功能的指示图形所用造型都是按照空间导识设计语言来导识设计的，形的特征轻灵活泼，包括箭头在内均是由小弧线组成，可见导识设计师在实现和谐统一上用心良苦，让视觉导识在人们接受到视觉图形享受后获得功能上的服务。在结构处理上，由室内天花的平行关系和导识的垂直关系组合成空间造型，这种空间造型的几个体面相互交替展现出导识设计的结构之美，室内天花的厚度与导识结构的厚度也高度统一，并产生出一种节奏，这样的节奏所带给人们的是安静与平和。由此可见，细节给空间导识设计的成功起到了重要作用。

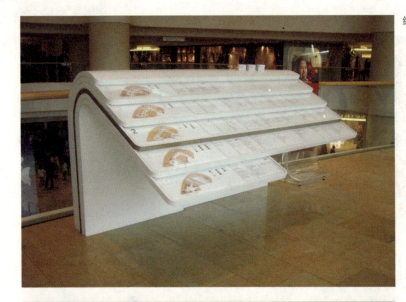

综合视觉导识指示牌

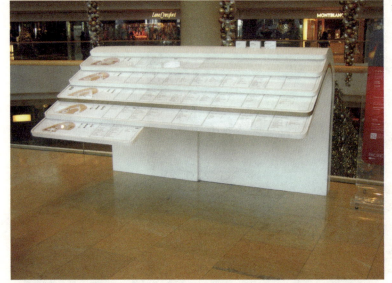

综合视觉导识指示牌

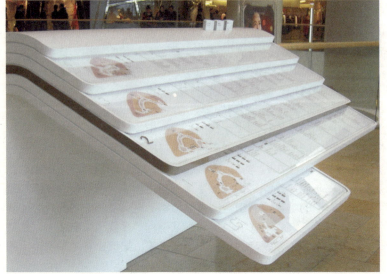

综合视觉导识指示牌局部

在视觉导识体系中,天花板结构造型设计有时候会强过墙板空间,这是因为天花板空间一般情况下都会大于墙体空间

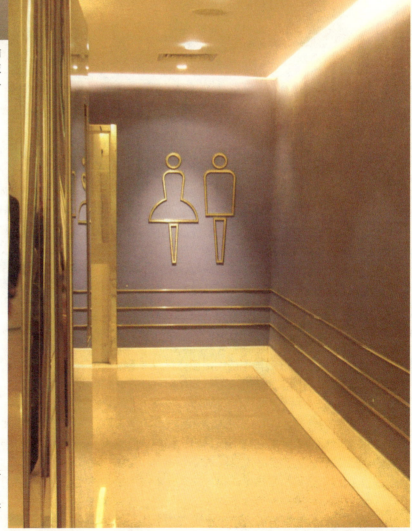

生活服务体系在视觉导识设计上是需要注意并强调的部分,太古广场在这个方面也有很好的设计创意

通过对室内购物空间导识设计语言的总结与视觉导识构成形式的分析，我们看到了广场空间与视觉导识之间所构成的关系就在这弧曲线和简洁的空间结构之中产生出来，同时材料工艺的运用和各个细节的处理也起到了重要作用。大到整个空间环境，小到一个字体导识设计和图形变化无不体现出二者的关系所在。当然，在这里还要强调材料及材料个性、加工工艺、外表涂层等方面的地位与价值。

太古广场最为基础的空间导识设计语言就是在简洁外形和单一材料下对线的运用，并通过这样一组组曲线在展现建筑自身结构的同时反映出由此形成的结构关系，表现出多维空间建筑之美。从实例来看，这是一个很有代表性的视觉导识与空间环境结合体，在天花大曲线所形成的结构层上用同样的导识设计语言设计出了视觉导识指导板，二者用正反内外弧共同构建了形与形的关系，在统一中又有变化，在变化中又各自展示自己的功能定位。看上去材料运用和色彩搭配都是统一的，更为重要的是结构形态也高度一致，由于是在结构上有三维方向的导识设计，使得视觉导识在这里能得到充分发挥。红色线条表示购物广场天花曲线，蓝色条表示视觉导识形态构成结构，二者在多维空间中分别充当着不同角色，但又统一在太古广场整体导识设计思想之中。外形简洁而空间多维。视觉导识设计有很大一部分内容与室内空间导识设计不同，在太古广场又是如何做到将二者自然融合在一起的呢？进一步分析可见，视觉导识设计包括"导"与"识"，其导识设计也是从这两点入手，导识设计方法主要以三维空间为主，平面导识设计为辅，但最后的存在形式是空间形体，很好给我们展示了这一切。导识设计中"光"的运用在空间环境中独树一帜。"光"本身就能带来动人的视觉效果，特别是在弱视条件下更有它不可取代的地位。今天的"光"从光源开始到其最终表现形式通过技术创新发展到了一个很高的层面，LED的应用变得非常普通，这样让"光"的展示有了真正的生命力，使之成为服务大众、提升生活的一个重要方法。"光"从视觉上看就是室内空间的延续，是室内空间的重要节点，它在传递文字图形信息的同时，也进一步承载着整个室内空间的导识设计信息。

下面深入分析视觉导识与空间导识设计的材料运用。太古广场所用材料简单而统一，常用的几种材料如下：

① 实木复合板再加结构铝板材料，表面处理用氟碳漆涂料；
② 带有纳米表层处理的玻璃材料；
③ 实木扶手和实木局部造型。

室内空间与视觉导识这二大系统中所有涂料色彩一致，并且材料也相同。视觉导识以实木复合板为主外加结构铝板材料，铝板内构为发光系统。二者借用两种材料并统一涂料的处理，最后达到了视觉导识与空间导识设计的统一。

广场空间与视觉导识设计的统一不仅仅表现在空间环境与主导识系统上，还表现在个别独立指示牌的导识设计上。太古广场视觉导识系统运用量仅次于主视觉系统的运用量，这类导识的设计也很好融入了整个大环境之中，方法同样是把圆弧曲线造型和统一文字图形元素

实木扶手局部

带入了导识的设计,而所用材料是安全玻璃。琉璃材料和水晶材料表面上看上去就是良好的外层材料,所固有的特性是其他材料所难以达到的。在充分借助粘合剂和其他辅助材料的前提下能导识设计出不一样的作品,它的视觉效果带给我们的是另一种感受,而这种感受是我们所需要的,因为它成型简单可以满足各种复杂的结构。整个导识体用玻璃成型,由玻璃完成结构关系,主板背涂油漆以创造导识设计层次,警示图形的导识设计方式圆润,风格协调,文字字体更是这样。

"视觉导识"是科技成果转化率高低的重要标志,是科学与艺术导识设计的完美结合,也是现代社会文明发展的标杆工程,是一个民族文明程度高低的客观体现。视觉导识不仅仅停留在导向和识别的层次上,更应成为公共信息服务平台,应与周围的环境相融合,应与人的心理相融合。空间导识设计是建筑导识设计的核心与灵魂,空间导识设计是有生命特征的物质表现,它应包容存在于其中的每一个部分。太古广场从导识设计基本元素入手很好做到了空间导识设计与视觉导识设计的和谐一致,让室内空间与视觉导识同体同构,创造出了一个优秀的空间导识设计范例,并通过这个范例将共生共融这一重要的导识设计法则发挥得生动具体。

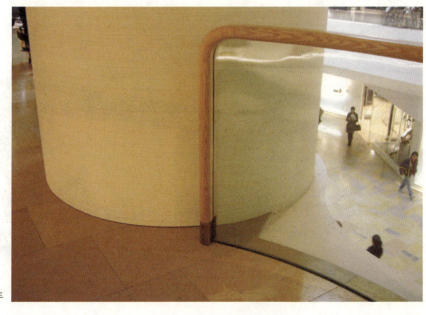

实木扶手

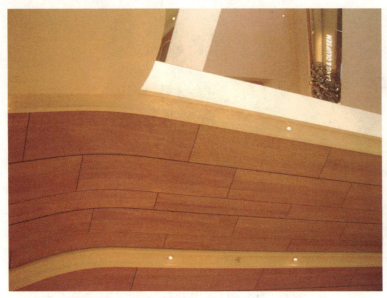

实木复合材料天花板造型

案例2 路易·威登（LV）室内视觉导识

 很意外地看到了国际顶级奢侈品牌路易·威登（LV）的一套专卖店设计，这对笔者启发很大。作为世界一线奢侈品牌，我们在这里看不到任何豪华的一面，想不到的是它竟存在于一个地下空间里，从入口处开始就有很好的品牌引导路线图，其色调控制在黑色之中，用醒目的黄色来加以引导，在大家得到了一个方向感的同时，又体现出了工业信息的存在，仿佛我们要走向一间工厂，这是路易·威登对传统工业革命的敬礼，对工业制造的崇敬。走进卖场，首先映入大家眼帘的是一个个硕大的工业周转箱，体现出十足的工业革命的印迹，在这些周转箱之中精美的陈列着路易·威登的产品，看上去产品不多，但一定是精美并富有代表性的。很折服于这种设计的理念，因为它向我们传递着这样一个信息，我们的产品来源于有深厚历史根基的制造业，对于这样的产品，可以说它的血统是正宗的，质量是高贵优良的。

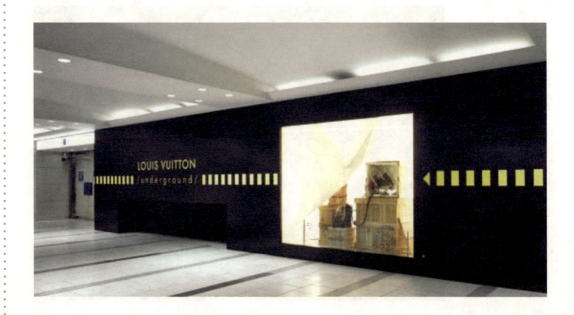

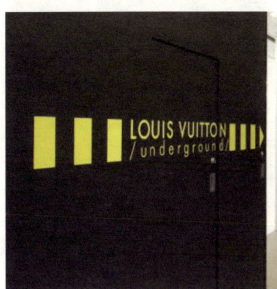
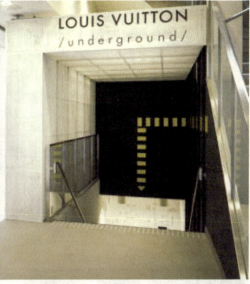

路易·威登视觉导识设计系列方案

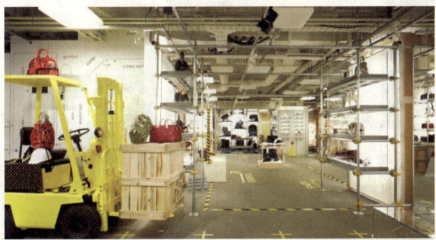
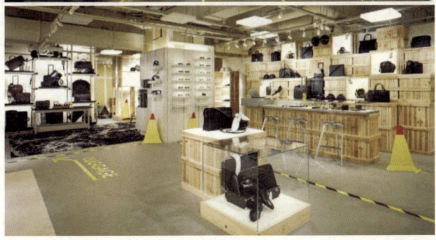

案例3　佳权时代商业广场视觉导识系统

商业广场视觉导识系统是指城市商业区域内的以及商业区与商业区之间的视觉设计及其导识联系。目前，我国对于城市商业视觉导识系统的设计还处于萌芽状态，步行街和商业区域内以点为基础的视觉导识系统设计相对完善，但都还没有被纳入城市整体商业视觉导识系统的设计与规划之中。城市中造型时尚、多彩缤纷的商业视觉导识系统，已经成为现代化都市的一道亮丽的风景线。完善的城市商业视觉导识系统设计能有效地引导和刺激消费、繁荣经济，为城市商业经济提速并增强城市的竞争力。不仅要在城市各个商业区域内进行城市商业视觉导识设计，而且要在区域与区域整体之间进行系统设计。它包括使用统一的易于传达和导识的图形符号，用这些符号在商业区域以及区域与区域之间进行指示性的连接，在各商业区域之间设置明显的系统导识指示符号，标出商业导向地图和点对点的规划交通车辆等环节。导识设计既要与交通视觉导识系统结合，又要与之有明显的区别，因此，可以通过采用不同造型和色彩的符号与指示来表现。

户外广场主题视觉导识系统双形体

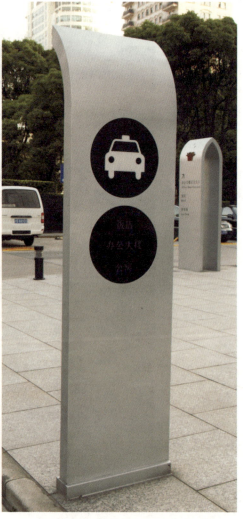

商业广场户外停车场视觉导识

环境雕塑在传达艺术语言的同时,在视觉导识体系中也是重要的视觉形态语言

商业广场建筑外形

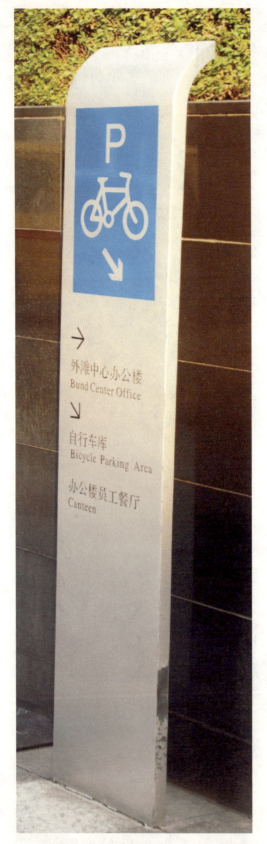
户外广场地下停车场和非机动车停车场视觉导识系统

商业导识设计的基本要求如下。

a.保持完整，注意平衡。广告是一个综合体，既要独具一格，又要求不同的广告形式能形成一个协调完整的统一体，各个不同的广告要素分布必须平衡。平衡，是指对广告的合理布局，不仅是指物理上的平衡，也是指心理上的平衡，如果广告的整体或个体使人们的视觉失去中心点，那么它就处于不平衡状态，既有损局部的广告形式，又给整体的布局造成局部的干扰。平衡是使人在观看广告时产生愉快心理的一个基本条件。广告是由各种不同形态的广告组合而成，每一种广告形式都应具有唤起消费者知觉的功能。四处观看是人们捕捉眼前事物的重要特征，广告就是要从一件复杂的商品身上选择一个或几个最突出的标记或特征，来唤起人们的知觉，让人们通过观看而获得对商品信息特征性的把握。

b.强化立体感与视觉信息。广告中的大多数都属于视觉广告，这就要求广告具有物体的视觉概念。这是因为立体造型比平面造型具有更强烈的视觉效果，而且立体造型对于广告内容的表达层次也更加丰富。将立体造型原理应用于室内广告、橱窗广告、货架陈列广告等形式，就会取得较好的广告效果。充分利用空间，扩大消费者的视野广告在室内和室外都受到一定的空间限制，特别是室内的广告，广告人必须借助于有限的空间，来传播无限的商品信息。

c.突出商品特点，动之以情。广告是促成购买的最后一个劝说者。为了达到这样一个目的商品陈列要与消费者直接见面，最好使用活人广告来诱导消费者购买。例如，选用一些年轻漂亮的化妆模特站在销售化妆品的柜台旁，不仅对想要购买化妆品的妇女具有很大吸引力，而且对于男士而言，也具有特别的魅力，这就是广告情感诱导作用的结果。

d.色彩明快，光线充足。一切视觉感知都是由色彩和亮度刺激而产生的。消费者进入商店后，若色彩低沉，光线阴暗，商店与商品形象就不容易进入消费者的视野，也就不能刺激消费者的购买感情。鲜艳的色彩和明亮的光线能使人产生兴奋的感情。

案例4　红十字国际委员会与红新月会国际联合会视觉导识系统

要说明国际红十字国际委员会与红新月会国际联合会视觉导识系统设计方案首先要从他们的产生开始。红十字国际委员会，1863年创立于日内瓦，是一个独立、中立的组织，其人道职责主要源自1949年《日内瓦公约》。该组织总部设在瑞士日内瓦，在全球80多个国家共有大约1.3万名员工，其资金主要来自于各国政府以及国家红十字会和红新月会的自愿捐赠。

其宗旨是为战争和武装暴力的受害者提供人道保护和援助。红十字国际委员会最初的箴言是"战时行善"。红十字国际委员会一直沿用这一箴言，而其他红十字组织则采用了其他箴言。由于日内瓦位于瑞士的法语区，红十字国际委员会的名称是用法语写出的（CICR）。红十字国际委员会有包括阿拉伯语在内的六种官方语言。其标志中间是白底红十字（与瑞士国旗色彩相反），周围圆圈中用法语写着该组织的全称。

视觉导识设计在此基础上进行了创意加工，用新型材料和工艺完成了其导识系统的工程建设。

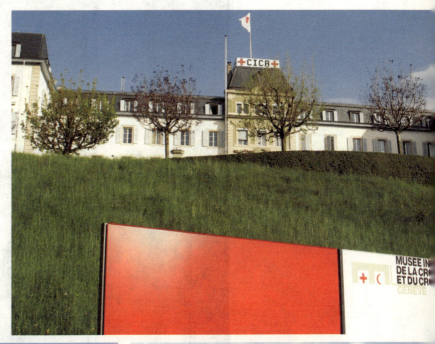

国际红十字国际委员会与红新月会国际联合会视觉导识系统设计方案

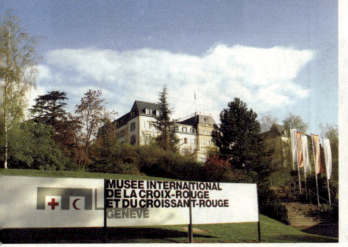

5.2 视觉导识设计的工程技术细节

案例1　北京"金隅·国际"设计方案

这是一组由笔者本人在北京花家地参与设计并制作的"金隅·国际"高档楼盘视觉导识系统。图片所反映的是小区主建筑外楼视觉导识牌，设计理念为以色彩区分楼栋，用帆板形构成视觉导识的核心造型设计。

北京"金隅·国际"设计方案从平面规划设计到每一个单体视觉导识立牌设计均严格执行工程规范，设计理念是用不同色彩来代表每一个不同单元，色彩按标准色系定位。

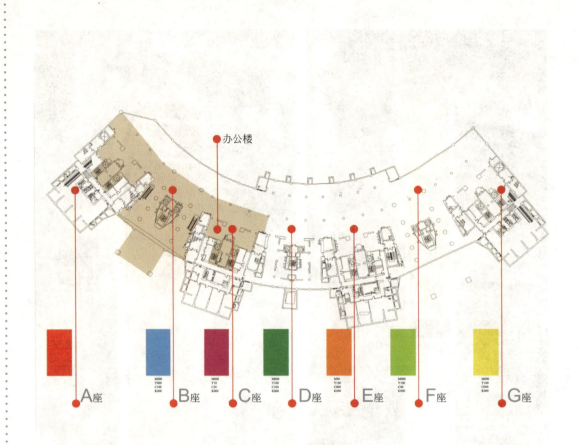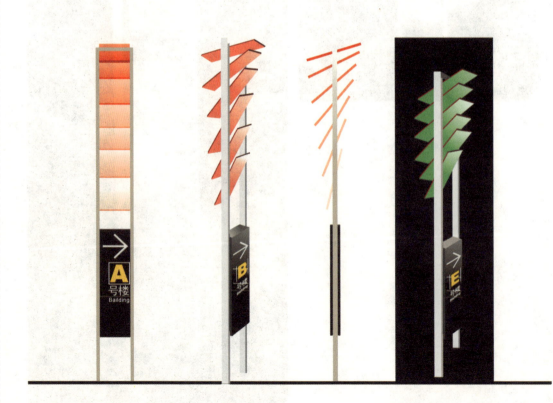

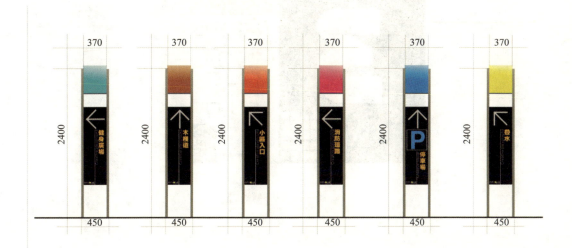

北京"金隅·国际"设计方案体系中的主入口介绍牌设计风格与楼层平面规划设计统一。每一个细节部分都十分追求楼层关系的实用性和易读性。每一个单体视觉导识牌设计色彩也同整个工程项目连通,设计理念同样是用不同色彩来代表每一个不同单元。

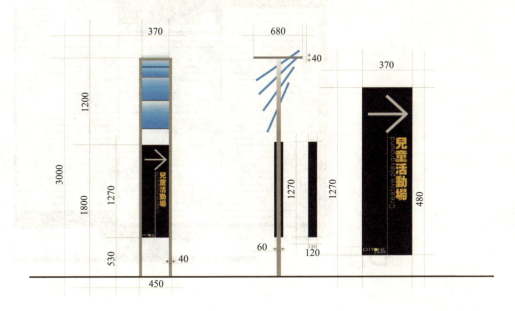

案例2　北京"丽港城"工程项目方案

在北京"丽港城"工程项目中，笔者对小区户外和室内设计进行了创新设计：户外部分的视觉导识主要材料用铝板成型，上部造型发光体用LED发光二极管。这在当时小区视觉导识系统中的应用是比较早的，从完工效果看，这样的应用技巧是成功的。

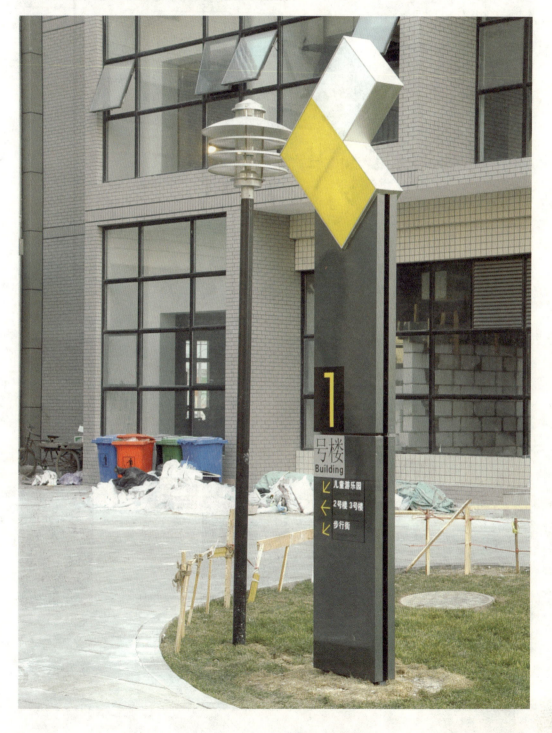

案例3 "湖北省博物馆"新馆视觉导识设计制作方案

"湖北省博物馆"新馆视觉导识设计制作方案是笔者在2008年主持设计并施工的视觉导识国家重点工程项目，前后历时一年多。这里介绍的设计方案有最原始的设计方案图，也有最后完工的实景拍摄效果图，从平面布点开始到局部设计都有体现，是一套全面完整的视觉导识设计方案。

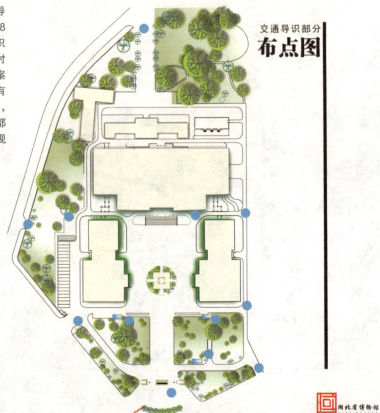

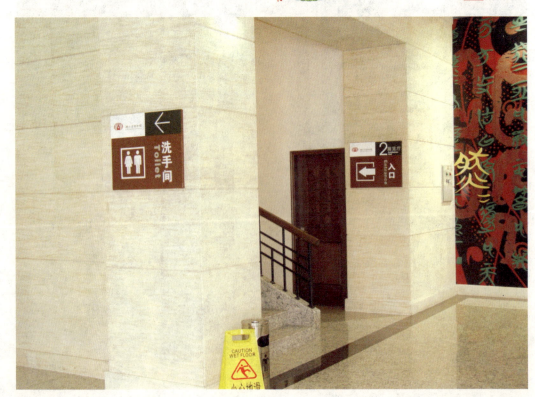

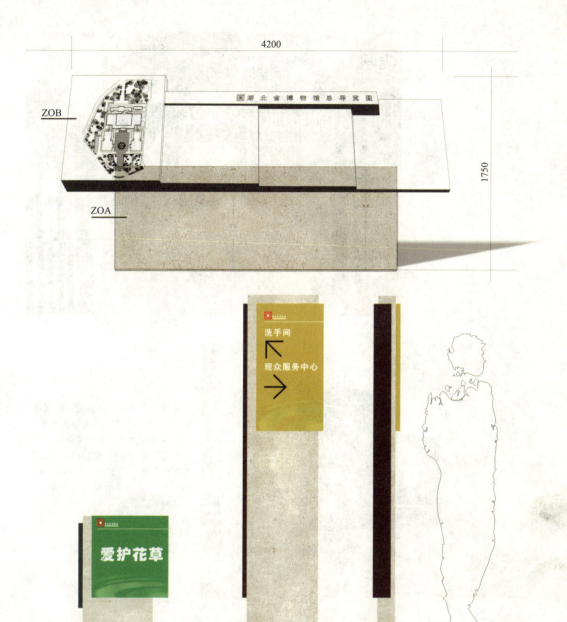

这是一组"湖北省博物馆"新馆视觉导识工程项目完工照片。从工程项目完工情况来看，最后基本上满足设计理念，工程项目主要用材是铝板外喷涂料，文字部分用3M反光材料加工而成，整个视觉导识牌固定在新建墙体上，效果美观大方。

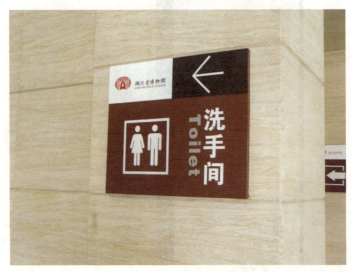

户外主题立柱多面视觉导识牌和地下车库停车场视觉导识服务系统，是博物馆最为重要的组成部分，户外视觉导识设计需要解决风格展现和宣传作用，地下车库停车指示系统则是一个科学的视觉导识体系，二者有着完全不同的设计理念，前者重形，后者重理。

工艺分析 ── 制作标准

6

制作规范

视觉导识设计发光字工艺图

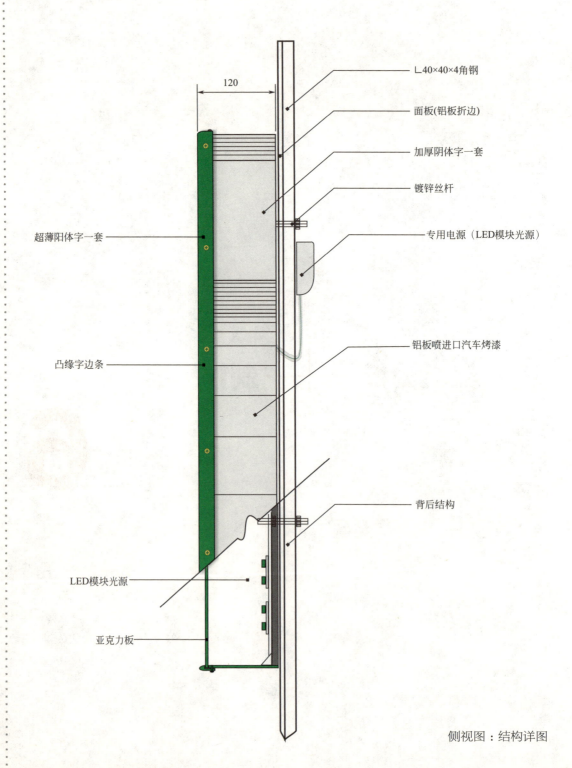

侧视图：结构详图

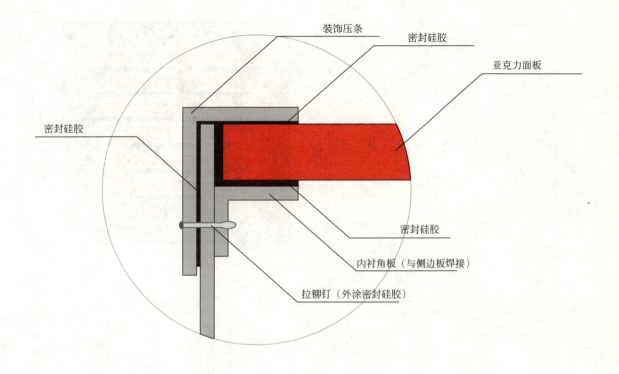
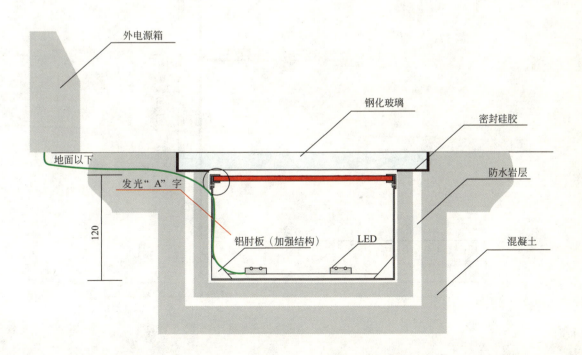

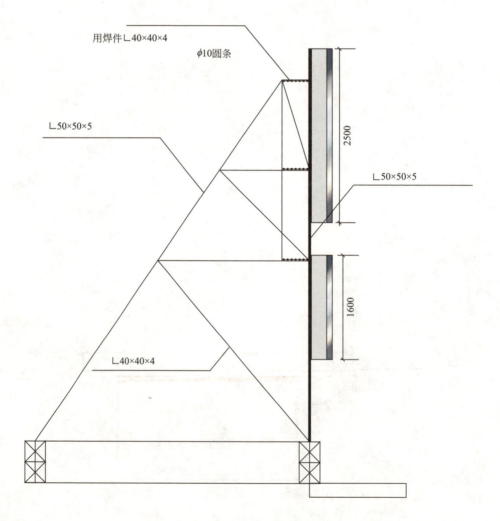

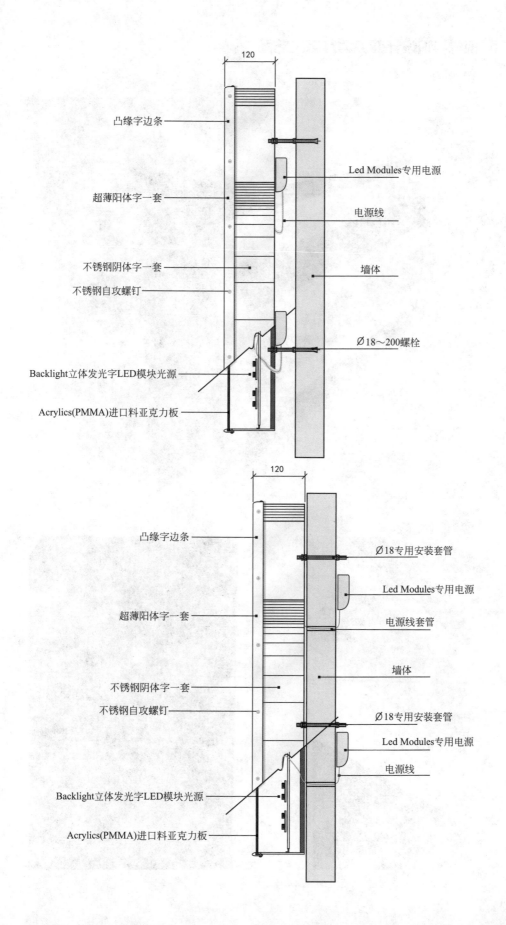

视觉导识设计亚克力灯箱工艺图

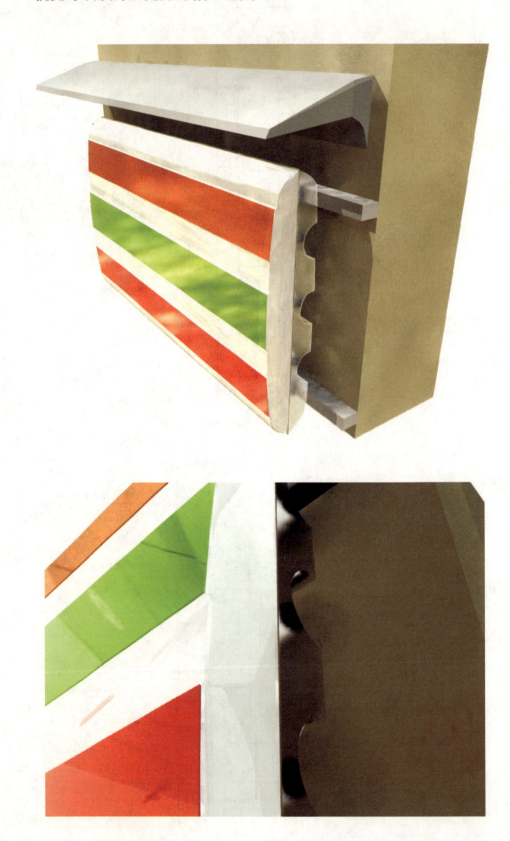

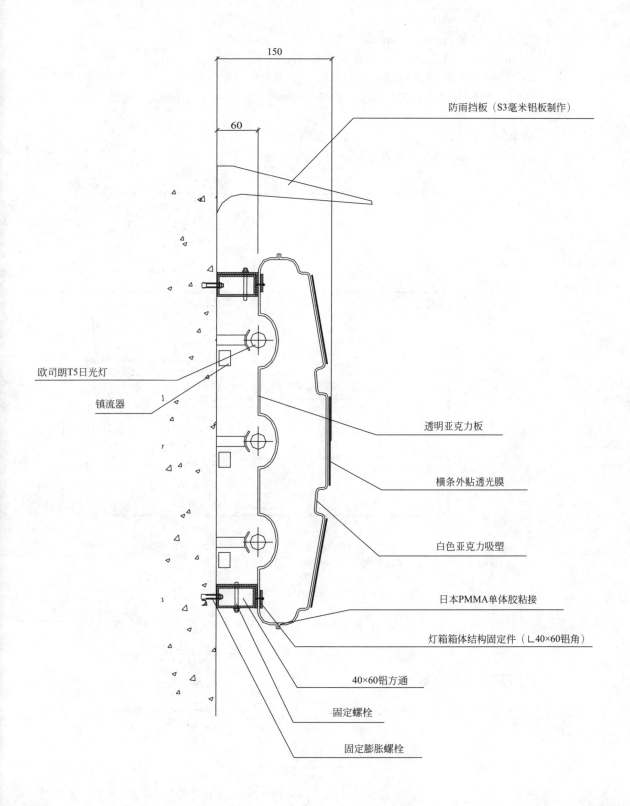

制作方案说明：

① 此方案为亚克力弧面双层吸塑、形成箱体三面发光的视觉效果，凸筋外表面采用贴膜方式。

② 亚克力吸塑高度约100mm。

③ 箱体金属结构部分采用40×60的铝方通和40×60的铝角。

④ 光源为欧司朗T5节能型电子灯管或飞利浦日光灯。

⑤ 40×60的铝方通采用M10膨胀螺栓与墙体固定，箱体的铝角与40×60的方通螺栓固定。

⑥ 维修时，松开固定螺丝，拿开箱体即可检修。

⑦ 日光灯电源线采用开口线槽铺设。

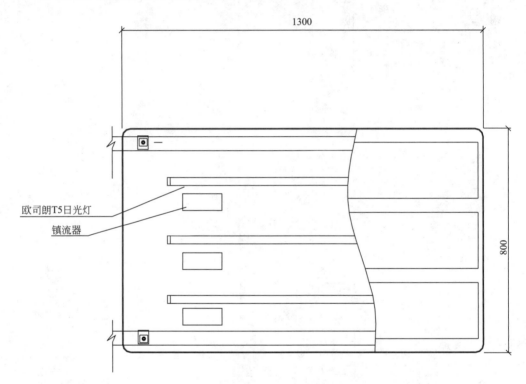

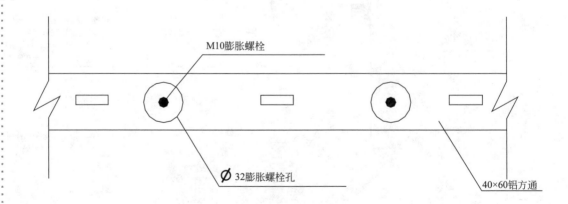

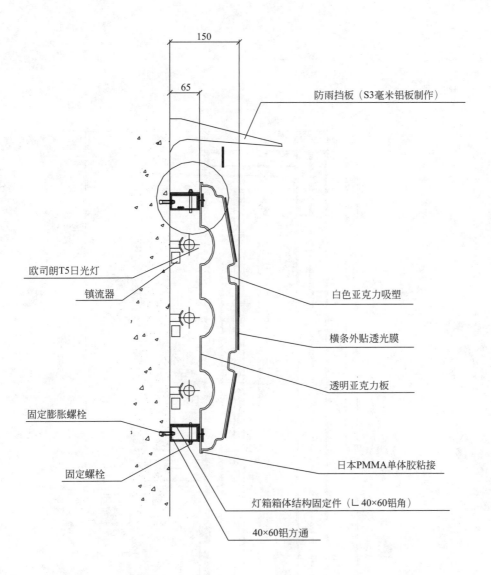
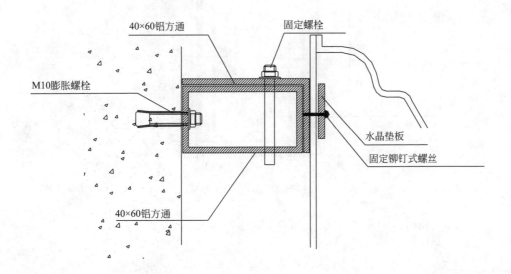

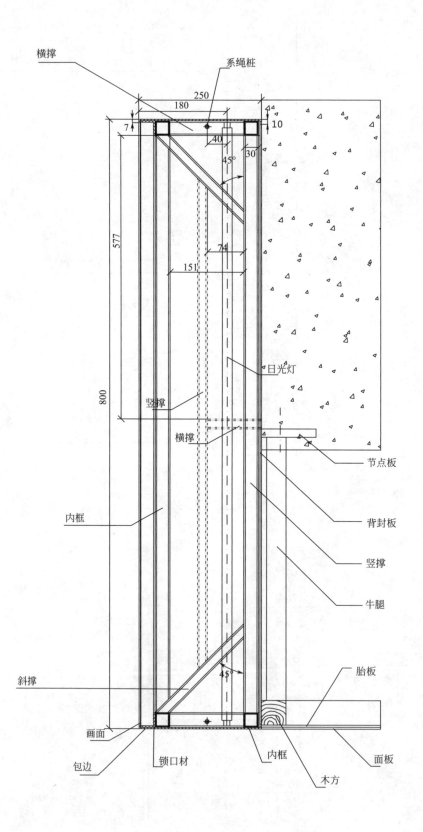

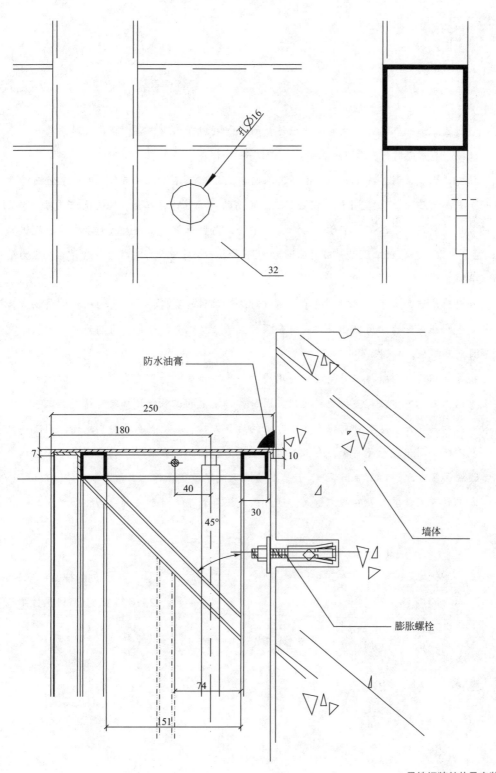

柔性招牌结构及安装

后记

　　从我出版第一部有关"视觉导识设计"的专著到现在已八年多，在这段时间里我同李中扬教授一直紧贴时代发展，研究并践行着这一学科。

　　社会的进步，科学技术的高速发展，人与自然、人与环境、人与人心灵的交流提升到了一个更高的层面。"视觉导识"完全超出了原有的内涵范畴，社会对人的认识及对科学技术的应用重新定义了这门服务于人与社会的学科，这也正是推动今天我同李中扬教授编写《视觉导识设计与材料工艺》一书的原动力，同时也非常高兴能有毛舒老师这样的新生力量加入编写工作。

　　我要感谢这么多年来老师、同学、同道对这一学科的支持，他们有的从跨学科高度为我构建学科框架，有的用自己教学或社会项目案例来提供专业分解，有的为我们完成了大量项目实践样板，我谢谢你们！

　　视觉导识设计材料与工艺问题需要用科学、系统的实践为强有力的支撑，它依赖于一系列前沿工程工艺方法及多种材料运用，同时各种先进的工程机械辅助和精密加工手段也是项目成功的保证，这些都需要有一个专业的后备支持。在这里我要特别感谢江门宏丰电子科技有限公司张朝勋董事长，在很长时间里他为我们的研究及学生的实践学习和具体项目建设给予了多方面的支持和帮助，使我们真正做到了校企合作，工学结合，学以致用。

　　本书的完成需要大量的图文信息，这方面我们得到了多位朋友的鼎力相助，在此一并致谢！

<div style="text-align:right">

刘新祥

2016年12月25日于甘兰苑

</div>